恐龍摺紙

高井弘明◎著
賴純如◎譯

漢欣文化事業有限公司
Han Shin Cultural Enterprise Co., Ltd.

前言

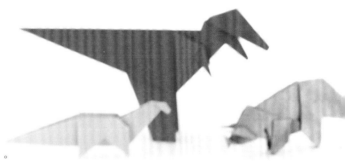

在遠古時代，支配著地球的「恐龍」。對我來說，沒有生物比牠們更有魅力了。牠們不僅體型龐大，而且還進化成各種不同的形貌，是非常偉大的動物。

依據近年來的研究，恐龍給人的印象和我小時候所知道的也不一樣了，對於牠們的生態也有了更進一步的認識。不僅如此，新種的恐龍也一一被發現。讓人高興的是，日本也陸續發現了不少恐龍化石。本書所收錄的，就是我所創作的各種恐龍的摺紙。

說到摺紙，很多人都會認為只要用市售的15cm見方的色紙來摺就行了。但是，這個尺寸的大小及厚度，主要是給小朋友摺紙鶴之類的傳統摺紙的，有許多摺紙作品如果不用較大的紙張來摺就難以完成。本書的恐龍摺紙也一樣，大多都是使用大張用紙來摺的作品。只要將市售的包裝紙等加以剪裁，就能完成大張的用紙了。

製作大型作品時，難免會出現摺不出想要的形狀，或是無法好好站立的情形。這時，可能必須要部分進行黏著，或是在內部放入鐵絲等，以便固定形狀。如果是以兩隻腳站立的恐龍，將其固定在台座上也是一個方法。

大多數的摺紙作品，其完成形狀和摺入內側的紙都是左右完全對稱的。但是本書所介紹的作品，有幾個是外形對稱，內側卻是非對稱的。在摺疊的過程中，或許會讓人覺得困惑。

但是，考慮到做成非對稱可以減少摺疊的步驟，或是讓完成的形狀不易散開，還是採用了這樣的摺紙方式。

在此介紹的恐龍摺紙大多數都不是簡單的作品。但是，只要仔細對照摺紙圖，將每一個摺紙步驟正確地完成，就能摺出美觀漂亮的恐龍了。

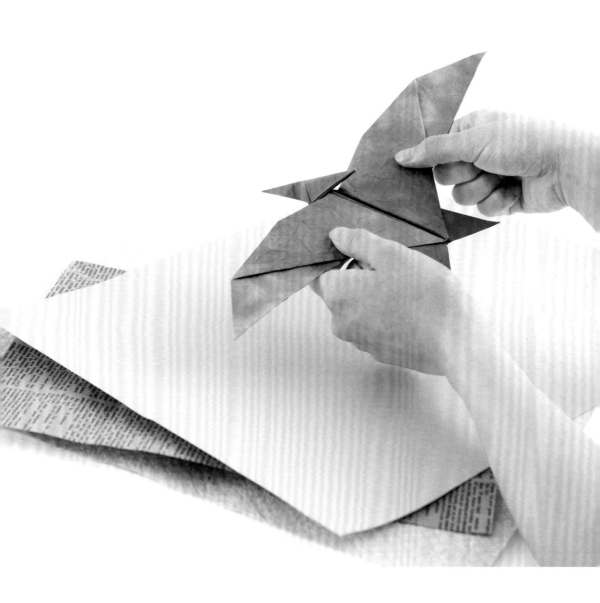

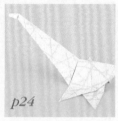
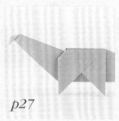
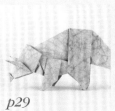

棘龍
p38

迅猛龍
p67

鴨嘴龍
p92

劍龍
p45

腕龍
p74

似鳥龍
p100

甲龍
p51

無齒翼龍
p80

暴龍
p105

迷惑龍
p59

雙葉鈴木龍
p86

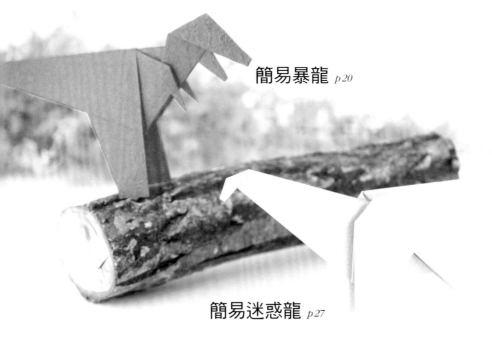

簡易暴龍 *p 20*

簡易迷惑龍 *p 27*

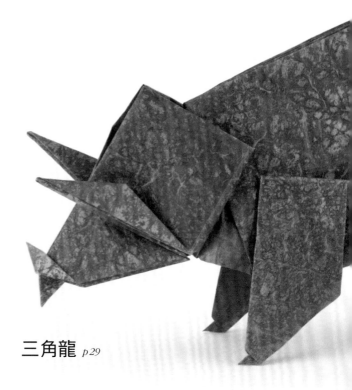

三角龍 *p 29*

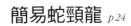

簡易蛇頸龍 *p24*

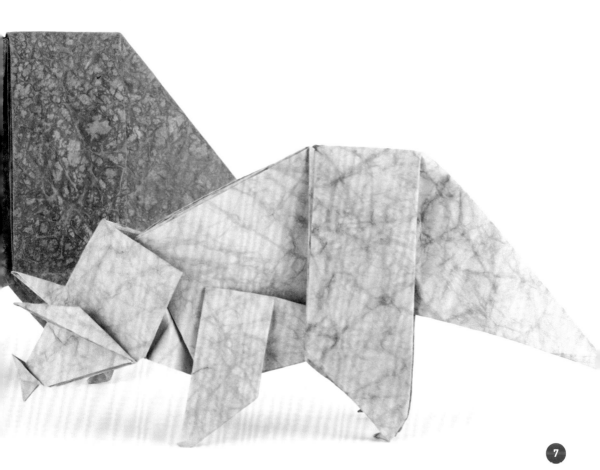

棘龍 *p38*

腕龍 *p74*

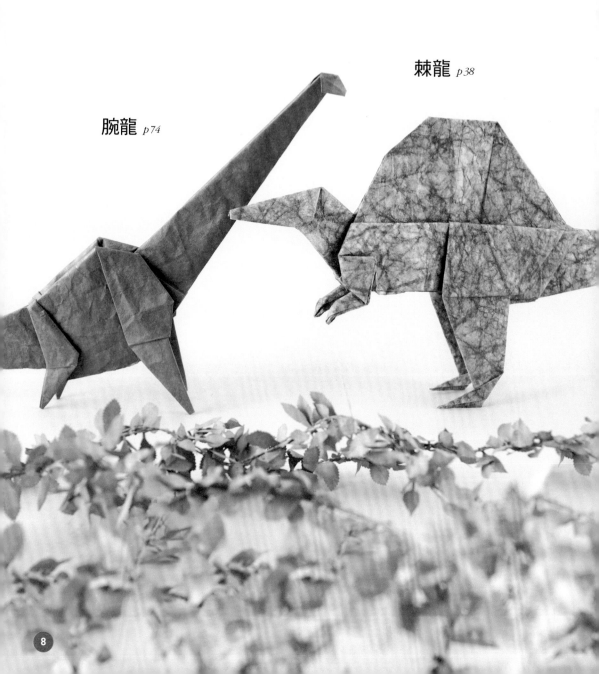

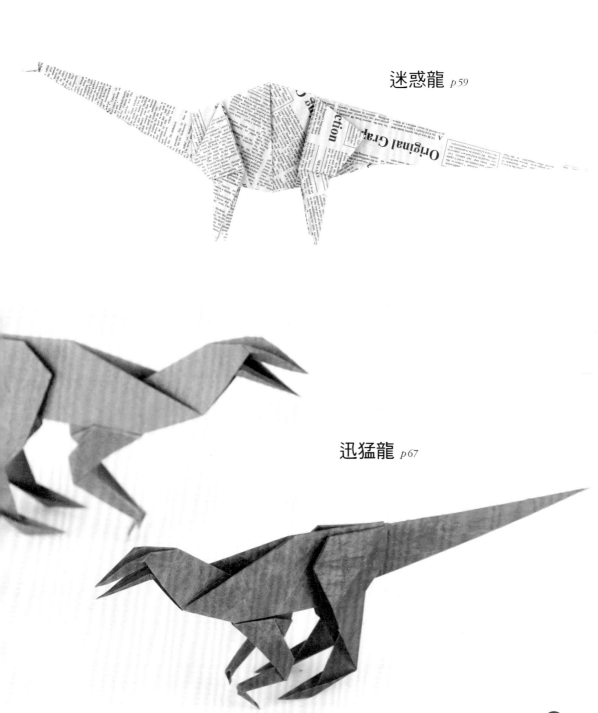

迷惑龍 *p 59*

迅猛龍 *p 67*

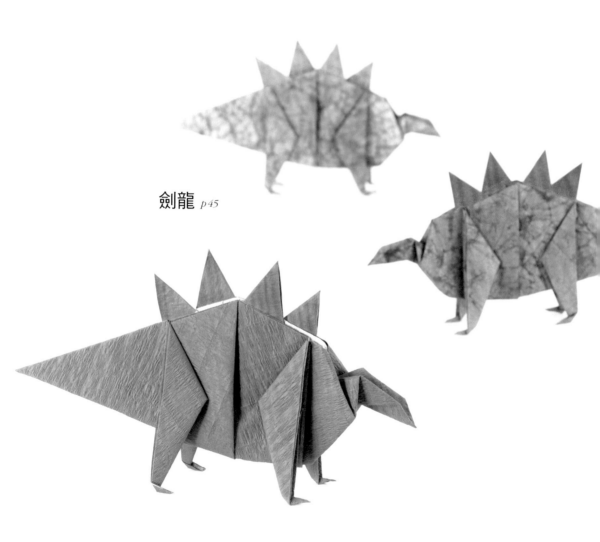

劍龍 *p45*

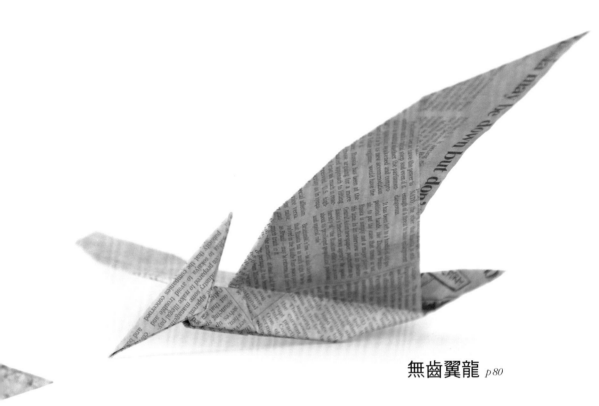

無齒翼龍 *p 80*

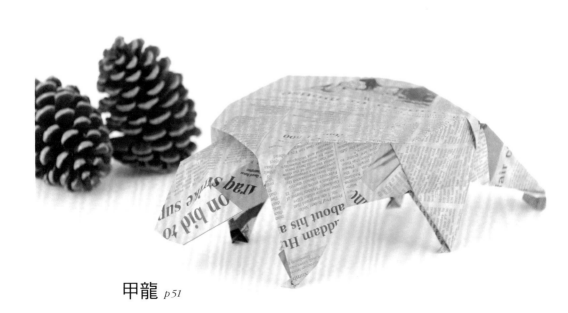

甲龍 *p 51*

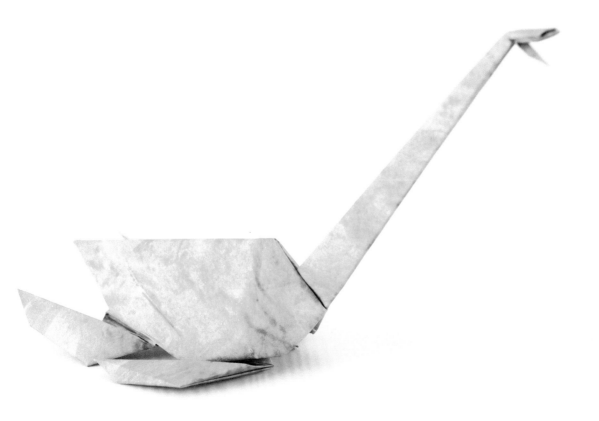

雙葉鈴木龍 *p86*

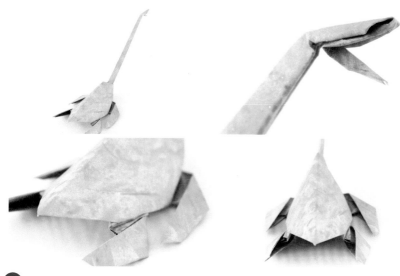

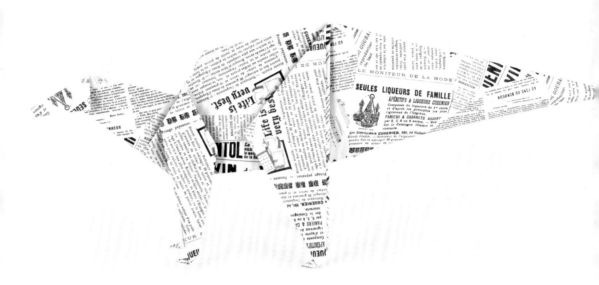

鴨嘴龍 *p92*

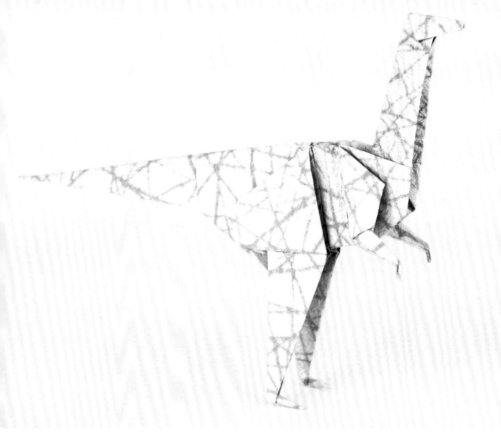

似鳥龍 *p 100*

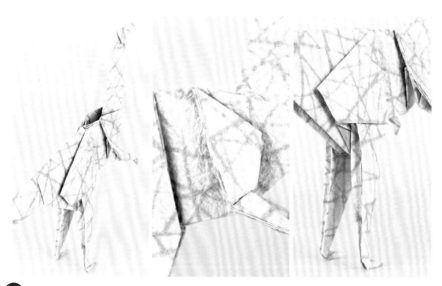

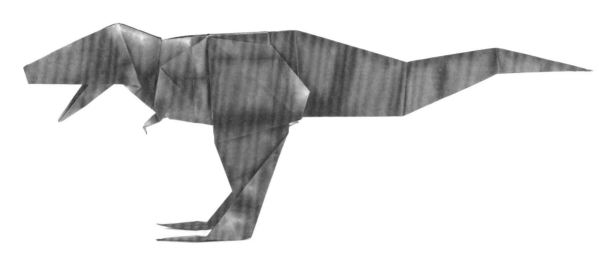

暴龍 *p 105*

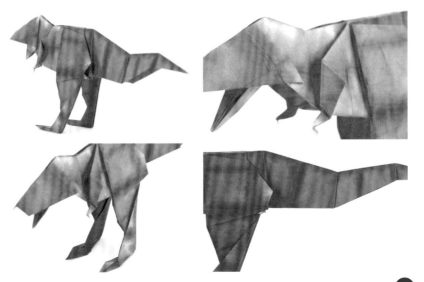

本書作品的用紙有2種：邊長相等的紙，以及邊長1：√2的紙。即便是邊緣歪曲不齊的紙也可以剪裁成能夠摺出作品的紙，所以只要是自己喜歡的紙都能用來製作。下面介紹剪裁的方法，請加以參考。

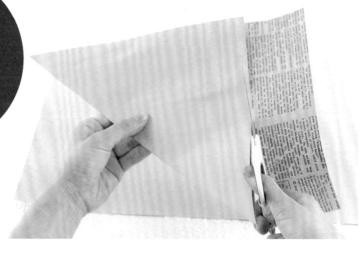

正方形紙張的剪裁法

邊角呈直角，邊緣筆直的紙張

① 紙張的邊與邊對齊，摺成三角形。

② 將多出三角形的部分以剪刀剪掉。

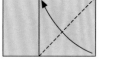

邊緣歪曲不齊的紙張

① 先用剪刀剪出筆直的一邊。

② 在與①剪出的邊呈直角的交會線上剪開。

③ 將筆直的邊與邊對齊，摺成三角形，多出的部分以剪刀剪掉。

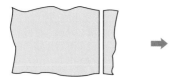

邊長比例為1：√2的紙張剪裁法

不只是正方形的紙，有些作品也會用到邊長比例為1：√2的紙。使用影印紙或廣告單等原本比例就是1：√2的紙就會很方便；萬一手邊沒有時，也可以將紙張短邊的長度乘以1.41做為長邊，就能完成比例正確的紙了。

短邊為10cm時

10cm

10cm×1.41＝14.1cm

與廣告單・影印紙的比例相同。

基礎 摺法・記號

為了摺出漂亮的作品，雖然說是基本事項，但首先請詳閱下列的「摺紙記號」並加以理解。然後好好地遵守這些基本事項，像是邊與邊要確實地對齊、仔細地壓出摺線等，細心地進行作業吧！

由於下一步驟的圖示往往都能做為參考，所以摺的時候請仔細確認說明文章和記號再進行。

傳統摺紙中的「紙鶴」和「和服娃娃」等，就算摺線錯開了幾mm也能夠完成，但是本書的作品較為複雜，即便摺線只錯開了幾mm，做出來的成品就不會漂亮了。

萬一在摺的途中無法如摺紙圖般順利進行時，請重新拿一張紙再從頭開始。因為摺不出來的原因幾乎都是途中有地方摺錯的關係。

基礎記號

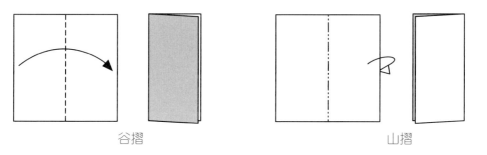

谷摺　　　　　　　　　　　　　　　山摺

這是最基礎的摺法。請注意箭頭的顏色、摺線的虛線種類等。將邊與邊對齊，確實地摺疊。

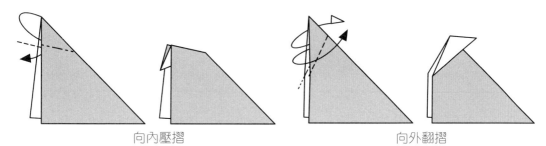

向內壓摺　　　　　　　　　　　向外翻摺

這也是最基礎的摺法。剛開始先壓出摺線，之後會比較容易摺。

壓出摺線

摺疊後再恢復原狀。

翻面

為了方便作業而將紙張翻面。

放大圖示

將圖放大。有時只有部分放大。

改變方向

改變紙張的角度。

階梯摺

不僅是平行的，有時也會摺斜向的。

拉出・插入

將摺入內側的紙拉出來，
或是將紙插入。

強調

表示特別需要注意的
位置或邊角。

壓住

↓

用於需要壓住紙張
來作業時。

沉摺

↓

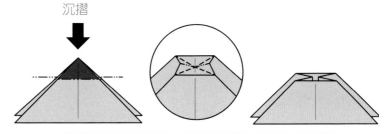

將紙張深色的部分往下壓。確實地壓出摺線，往下沉入般地摺疊。

將下面的部分
直接翻出來地
摺疊。

剪開、剪出切口

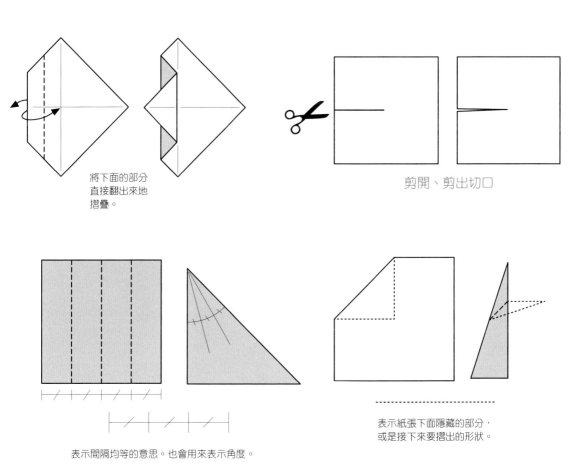

表示間隔均等的意思。也會用來表示角度。

表示紙張下面隱藏的部分，
或是接下來要摺出的形狀。

這是最有名的肉食性恐龍。
以前大家認為牠是拖著尾巴走路的，
但最近的研究顯示，
牠的脊椎到尾巴是水平伸展與地面平行的。
請使用2張紙來摺。

簡易暴龍

Tyrannosaurus

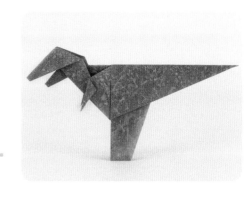

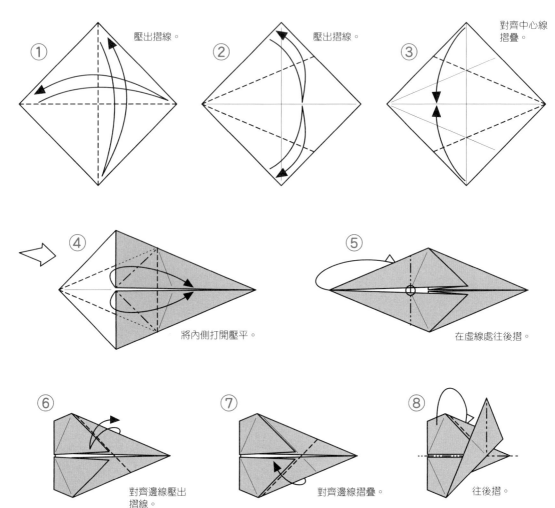

① 壓出摺線。

② 壓出摺線。

③ 對齊中心線摺疊。

④ 將內側打開壓平。

⑤ 在虛線處往後摺。

⑥ 對齊邊線壓出摺線。

⑦ 對齊邊線摺疊。

⑧ 往後摺。

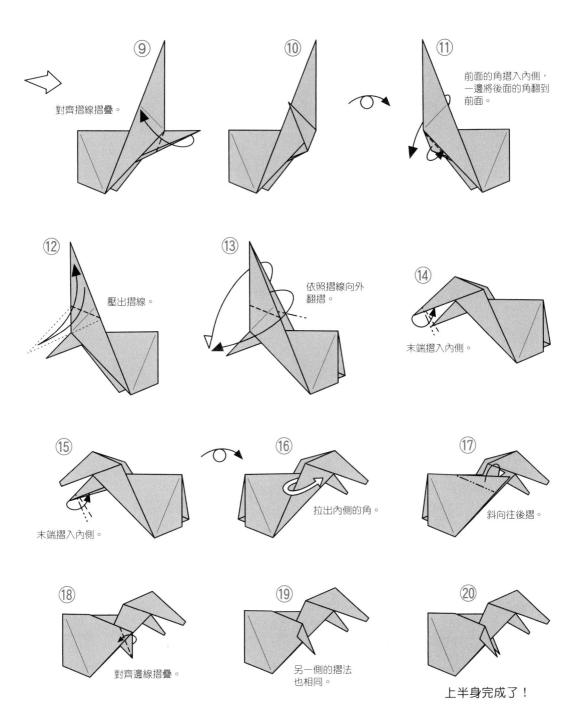

⑨ 對齊摺線摺疊。

⑩

⑪ 前面的角摺入內側，一邊將後面的角翻到前面。

⑫ 壓出摺線。

⑬ 依照摺線向外翻摺。

⑭ 末端摺入內側。

⑮ 末端摺入內側。

⑯ 拉出內側的角。

⑰ 斜向往後摺。

⑱ 對齊邊線摺疊。

⑲ 另一側的摺法也相同。

⑳ 上半身完成了！

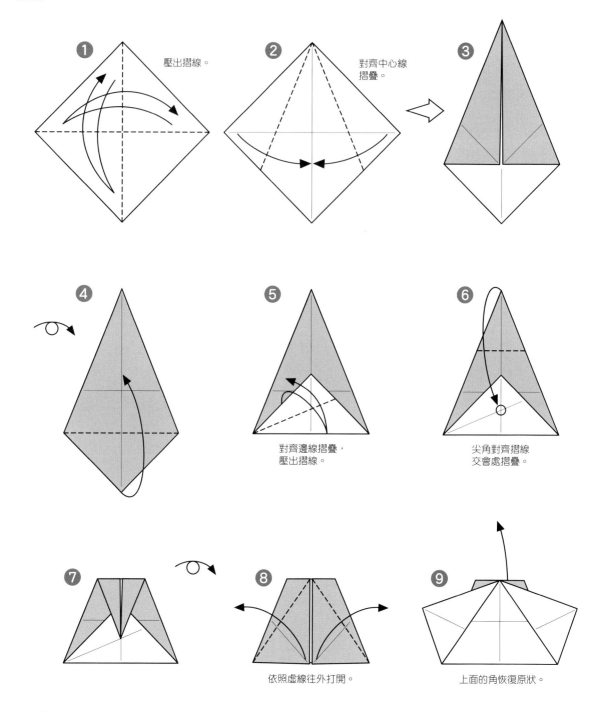

1 壓出摺線。

2 對齊中心線摺疊。

3

4

5 對齊邊線摺疊，壓出摺線。

6 尖角對齊摺線交會處摺疊。

7

8 依照虛線往外打開。

9 上面的角恢復原狀。

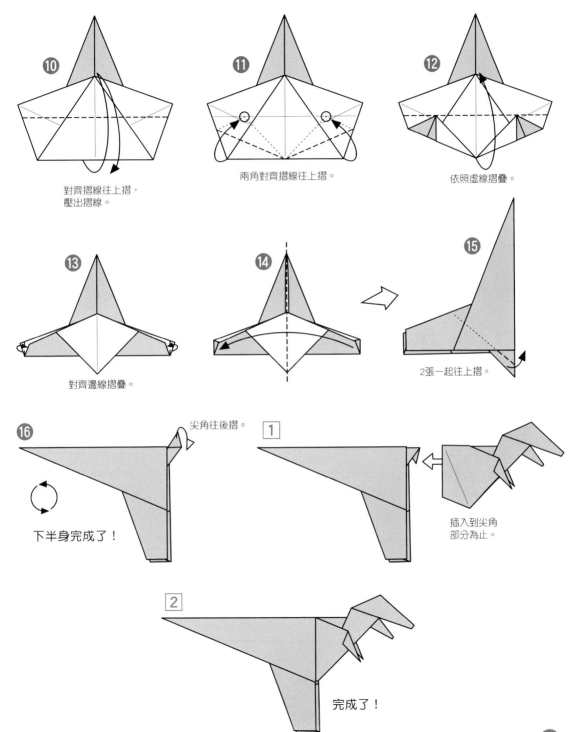

⑩ 對齊摺線往上摺，
壓出摺線。

⑪ 兩角對齊摺線往上摺。

⑫ 依照虛線摺疊。

⑬ 對齊邊線摺疊。

⑭

⑮ 2張一起往上摺。

⑯ 尖角往後摺。

下半身完成了！

1 插入到尖角
部分為止。

2 完成了！

這是有著長長的脖子、
在水中生活的爬蟲類。
有些人認為尼斯湖水怪
就是蛇頸龍的後代。
使用2張紙來摺。

簡易蛇頸龍
Plesiosaurus

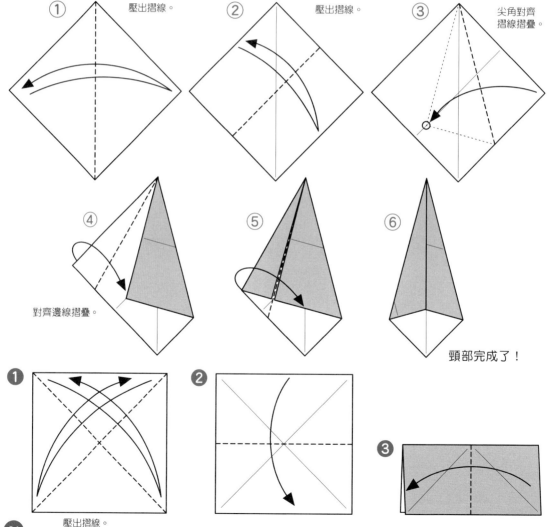

① 壓出摺線。

② 壓出摺線。

③ 尖角對齊摺線摺疊。

④ 對齊邊線摺疊。

⑤

⑥ 頸部完成了！

❶ 壓出摺線。

❷

❸

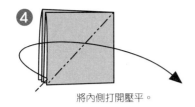

将内侧打开压平。

将内侧打开压平。

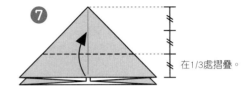

在1/3处摺叠。

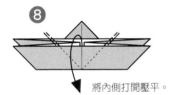

将内侧打开压平。

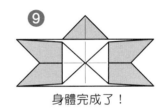

身体完成了!

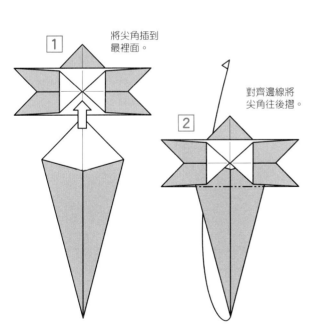

将尖角插到
最里面。

对齐边线将
尖角往后摺。

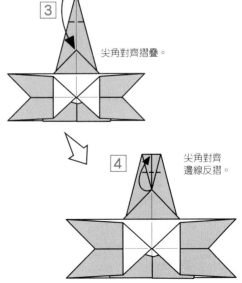

尖角对齐摺叠。

尖角对齐
边线反摺。

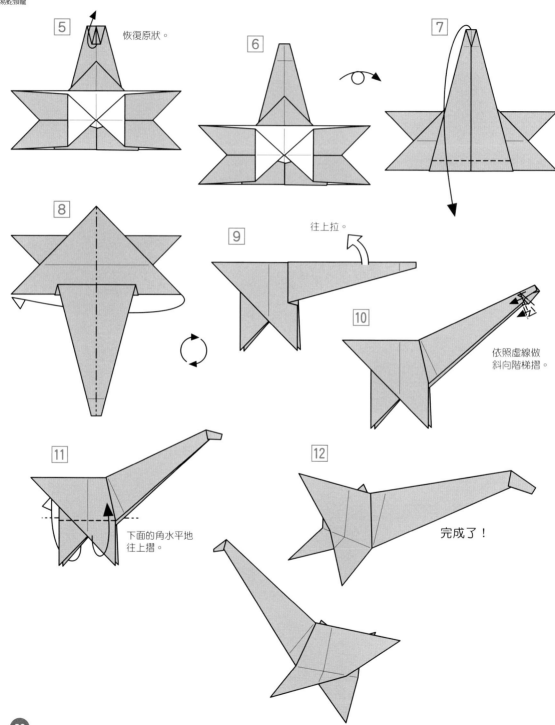

5 恢復原狀。

6

7

8

9 往上拉。

10 依照虛線做
斜向階梯摺

11 下面的角水平地
往上摺。

12 完成了！

以往被稱為「雷龍」。
長長的脖子和尾巴讓人印象深刻，
是非常像恐龍的恐龍。
使用2張紙來摺。

簡易迷惑龍

Apatosarurs

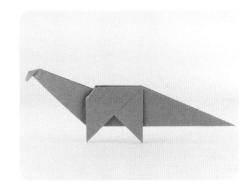

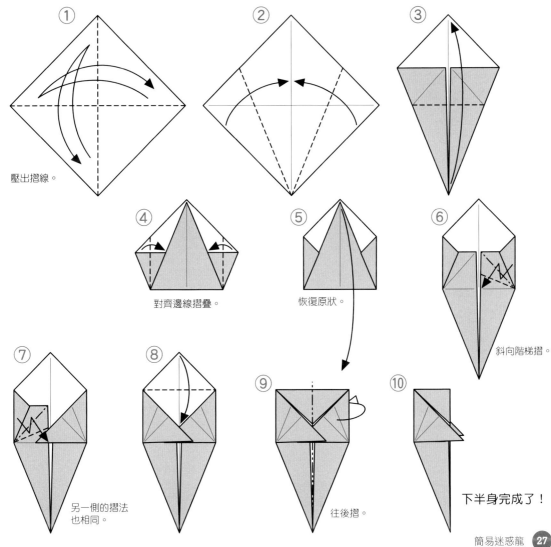

① 壓出摺線。

②

③

④ 對齊邊線摺疊。

⑤ 恢復原狀。

⑥ 斜向階梯摺。

⑦ 另一側的摺法
也相同。

⑧

⑨ 往後摺。

⑩ 下半身完成了！

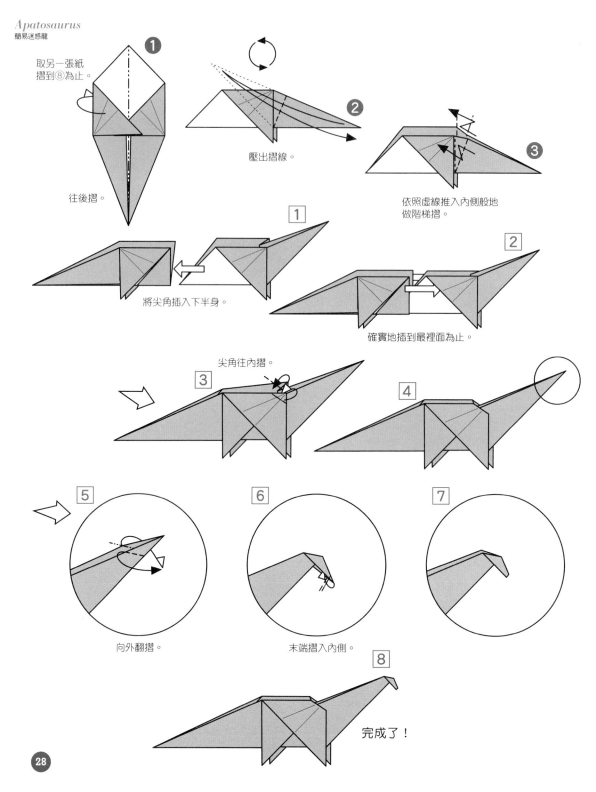

Apatosaurus
簡易迷惑龍

① 取另一張紙
摺到⑧為止。

往後摺。

壓出摺線。

②

③ 依照虛線推入內側般地
做階梯摺。

1 將尖角插入下半身。

2 確實地插到最裡面為止。

3 尖角往內摺。

4

5 向外翻摺。

6 末端摺入內側。

7

8 完成了！

請用大張紙來摺。
15cm見方的市售色紙是摺不出來的。
請參照圖示，正確、仔細地壓出摺線。
頭部的一部分會露出紙張背面，
因此請用正反兩面顏色相同的紙來摺。

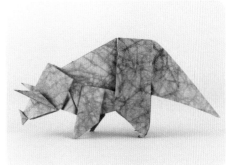

三角龍

Triceratops

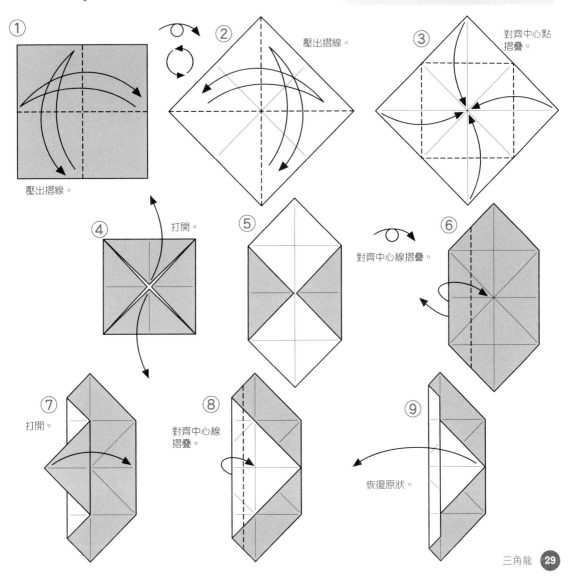

① 壓出摺線。

② 壓出摺線。

③ 對齊中心點摺疊。

④ 打開。

⑤

⑥ 對齊中心線摺疊。

⑦ 打開。

⑧ 對齊中心線摺疊。

⑨ 恢復原狀。

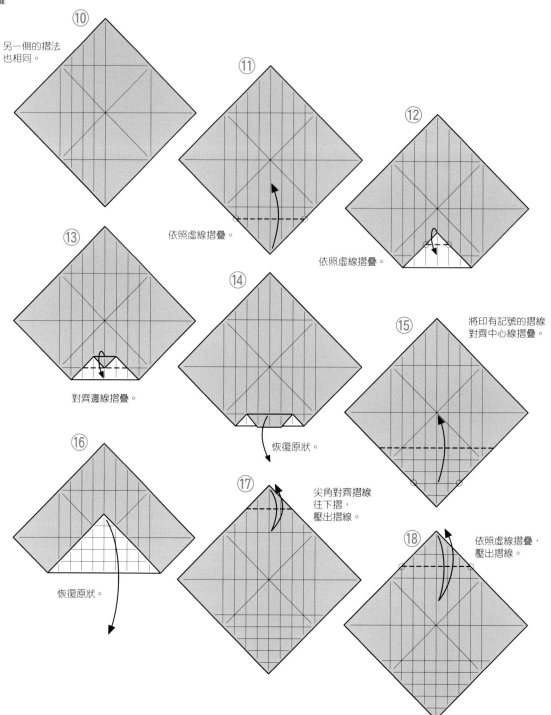

⑩ 另一側的摺法也相同。

⑪ 依照虛線摺疊。

⑫ 依照虛線摺疊。

⑬ 對齊邊線摺疊。

⑭ 恢復原狀。

⑮ 將印有記號的摺線對齊中心線摺疊。

⑯ 恢復原狀。

⑰ 尖角對齊摺線往下摺,壓出摺線。

⑱ 依照虛線摺疊,壓出摺線。

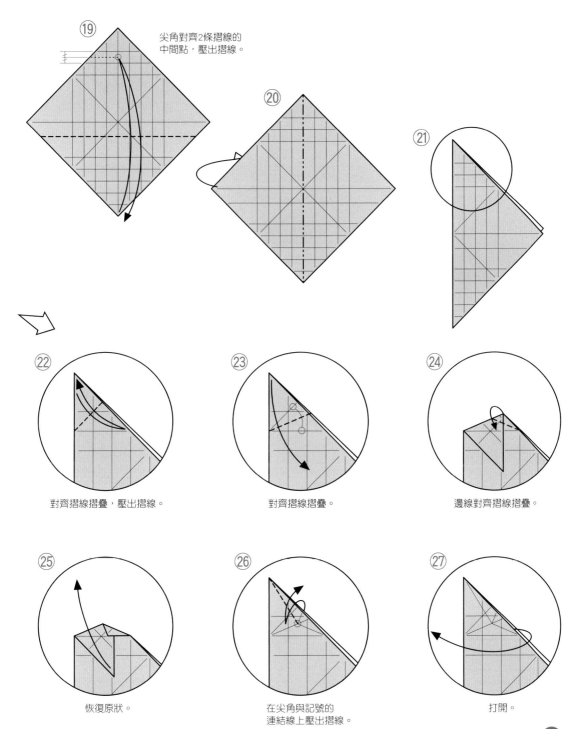

⑲ 尖角對齊2條摺線的
中間點，壓出摺線。

⑳

㉑

㉒ 對齊摺線摺疊，壓出摺線。

㉓ 對齊摺線摺疊。

㉔ 邊線對齊摺線摺疊。

㉕ 恢復原狀。

㉖ 在尖角與記號的
連結線上壓出摺線。

㉗ 打開。

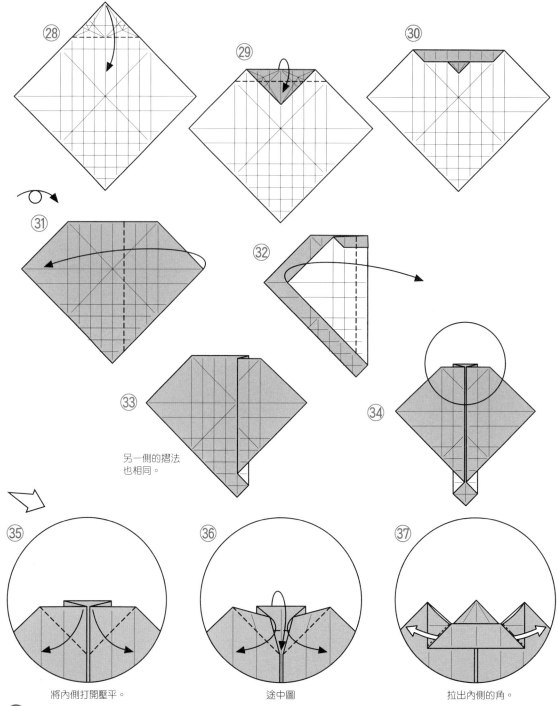

將內側打開壓平。

途中圖

拉出內側的角。

另一側的摺法
也相同。

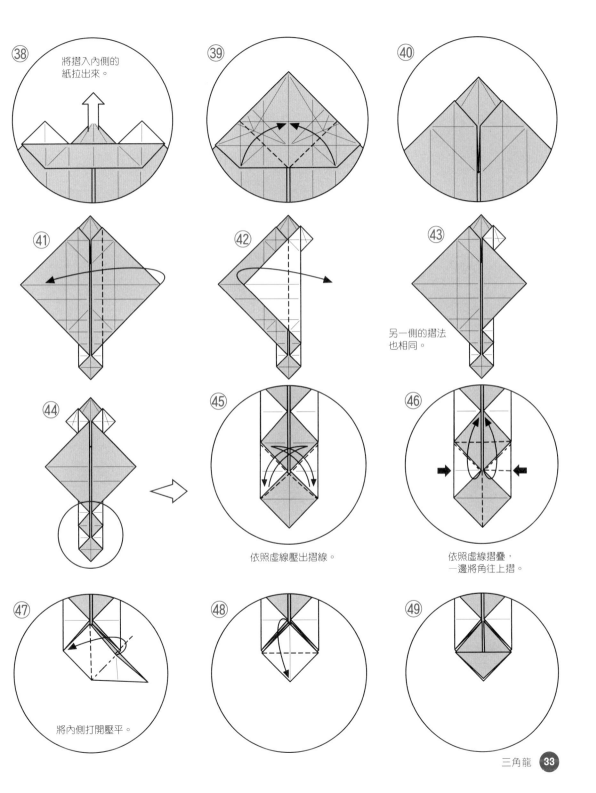

38 將摺入內側的
紙拉出來。

39

40

41

42

43 另一側的摺法
也相同。

44

45 依照虛線壓出摺線。

46 依照虛線摺疊,
一邊將角往上摺。

47 將內側打開壓平。

48

49

㊿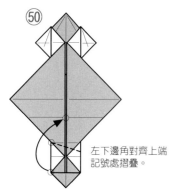

左下邊角對齊上端
記號處摺疊。

�51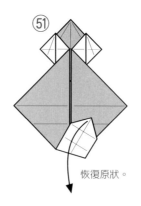

恢復原狀。

�52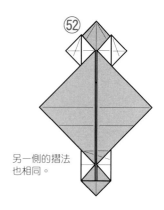

另一側的摺法
也相同。

�53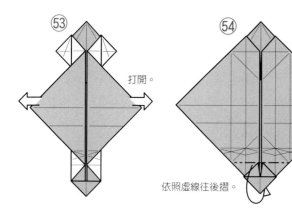

打開。

�54

依照虛線往後摺。

�55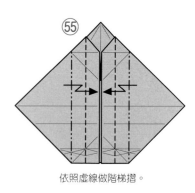

依照虛線做階梯摺。

�56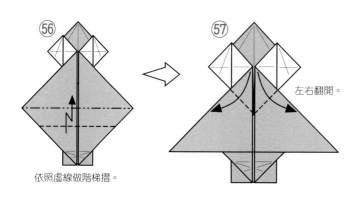

依照虛線做階梯摺。

�57

左右翻開。

�58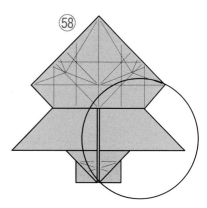

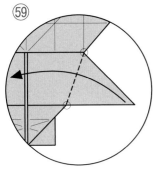

依照虛線摺疊。

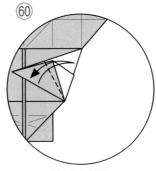

對齊邊線摺疊，
壓出摺線。

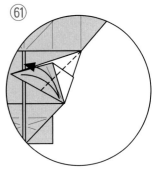

對齊邊線摺疊，
壓出摺線。

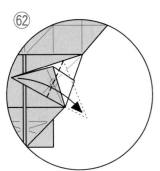
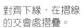

對齊下緣，在摺線
的交會處摺疊。

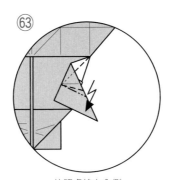

依照虛線在內側
做階梯摺。

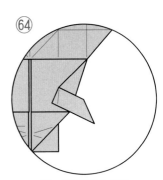

另一側的摺法也相同。

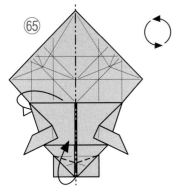

依照虛線摺疊，
下面的角立起。

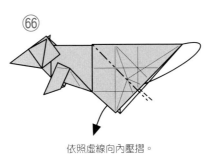

依照虛線向內壓摺。

打開。

三角龍

⑥⑧ 往左下方摺疊，
讓邊線呈平行。

⑥⑨

⑦⓪ 依照虛線在內側
做階梯摺。

⑦① 稍微翻開，
露出內側。

⑦② 依照虛線
拉近摺疊。

⑦③ 另一側也相同。

⑦④

⑦⑤ 向內壓摺。

⑦⑤ 向內壓摺。

⑦⑥ 向內壓摺。

⑦⑥ 另一側也相同。

⑦⑦ 另一側也相同。

⑦⑧

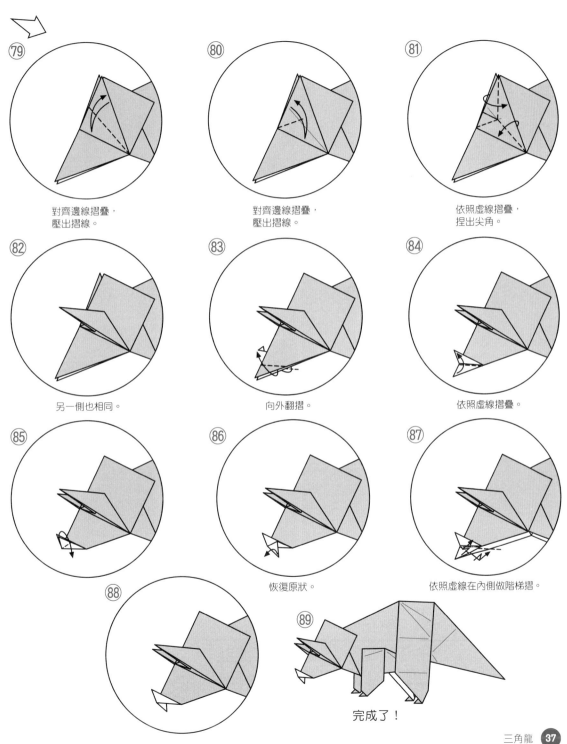

⑦⑨ 對齊邊線摺疊，
壓出摺線。

⑧⓪ 對齊邊線摺疊，
壓出摺線。

⑧① 依照虛線摺疊，
捏出尖角。

⑧② 另一側也相同。

⑧③ 向外翻摺。

⑧④ 依照虛線摺疊。

⑧⑤

⑧⑥ 恢復原狀。

⑧⑦ 依照虛線在內側做階梯摺。

⑧⑧

⑧⑨ 完成了！

這是在非洲發現化石的、
有著巨大背棘的肉食性恐龍。
因為有在電影中登場而讓知名度大增。
雖說是肉食性，但主要是以魚類為食的。
請確實地壓出摺線來摺吧！

棘龍

Sponosaurus

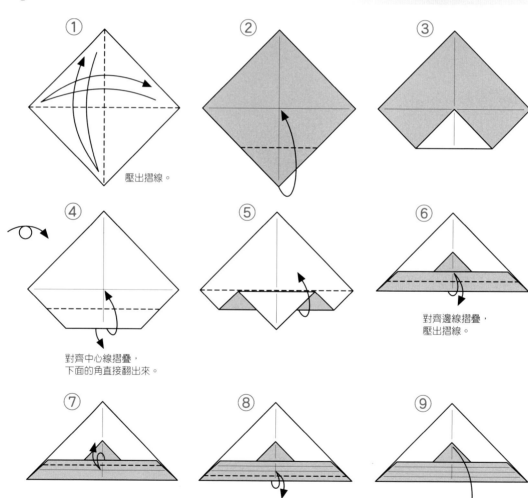

① 壓出摺線。

②

③

④ 對齊中心線摺疊，
下面的角直接翻出來。

⑤

⑥ 對齊邊線摺疊，
壓出摺線。

⑦ 上緣對齊摺線往下摺，
壓出摺線。

⑧ 下緣對齊摺線往上摺，
壓出摺線。

⑨ 恢復原狀。

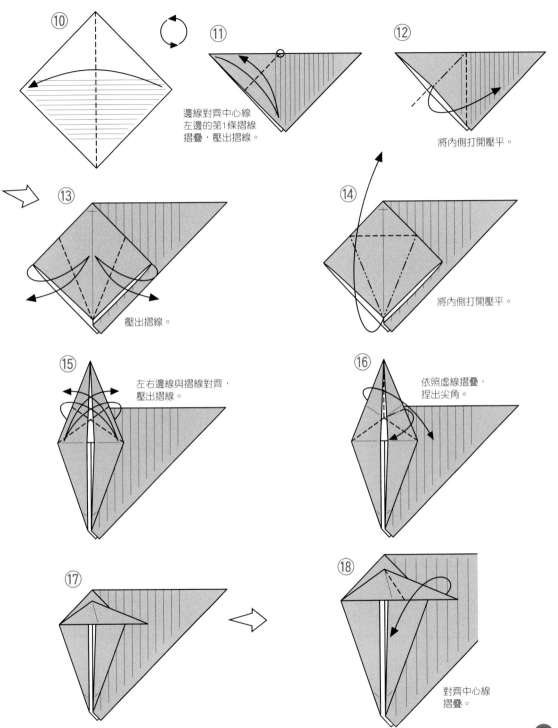

⑩

⑪ 邊線對齊中心線
左邊的第1條摺線
摺疊，壓出摺線。

⑫ 將內側打開壓平。

⑬ 壓出摺線。

⑭ 將內側打開壓平。

⑮ 左右邊線與摺線對齊，
壓出摺線。

⑯ 依照虛線摺疊，
捏出尖角。

⑰

⑱ 對齊中心線
摺疊。

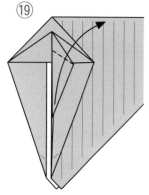

⑲

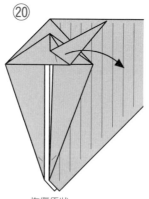

⑳

恢復原狀。

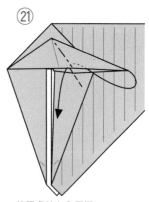

㉑

依照虛線向內壓摺。

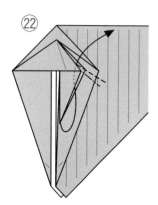

㉒

依照虛線向內壓摺。

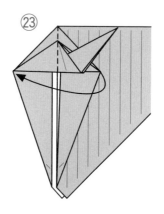

㉓

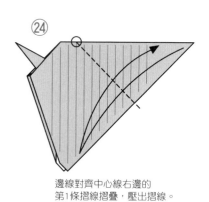

㉔

邊線對齊中心線右邊的
第1條摺線摺疊，壓出摺線。
摺法同⑫～⑭。

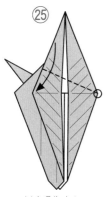

㉕

以右角為中心，
左邊對齊邊線摺疊。

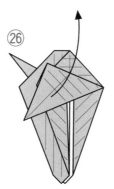

㉖

恢復原狀。

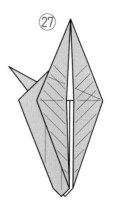

㉗

另一側的摺法也相同。

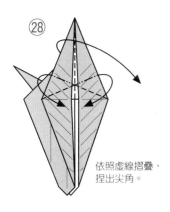

28

依照虛線摺疊，
捏出尖角。

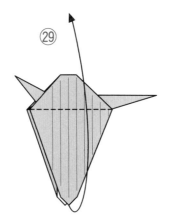

29

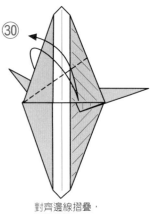

30

對齊邊線摺疊，
壓出摺線。

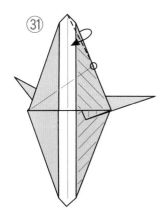

31

在尖角和摺線的
連結線上摺疊。

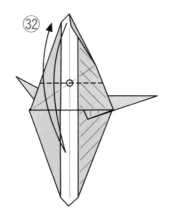

32

在2條摺線的交會處
壓出摺線。

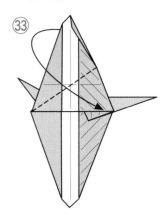

33

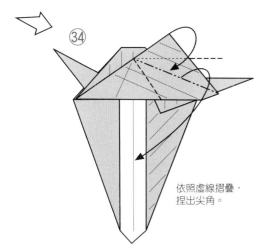

34

依照虛線摺疊，
捏出尖角。

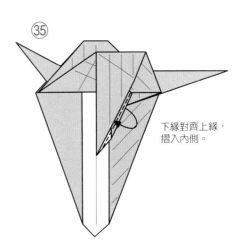

35

下緣對齊上緣，
摺入內側。

㊱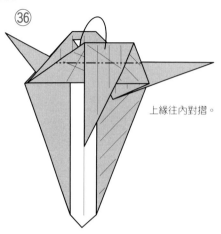

上緣往內對摺。

㊲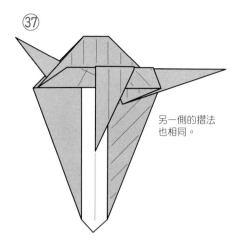

另一側的摺法
也相同。

㊳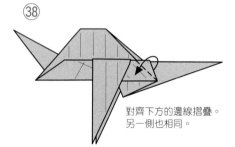

對齊下方的邊線摺疊。
另一側也相同。

㊴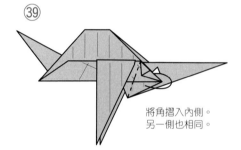

將角摺入內側。
另一側也相同。

㊵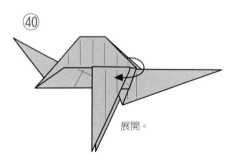

展開。

㊶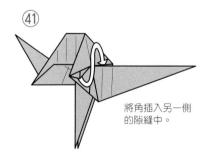

將角插入另一側
的隙縫中。

㊷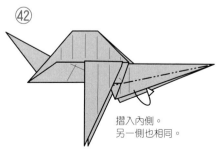

摺入內側。
另一側也相同。

㊸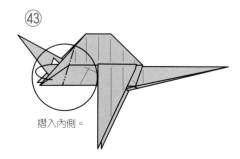

摺入內側。

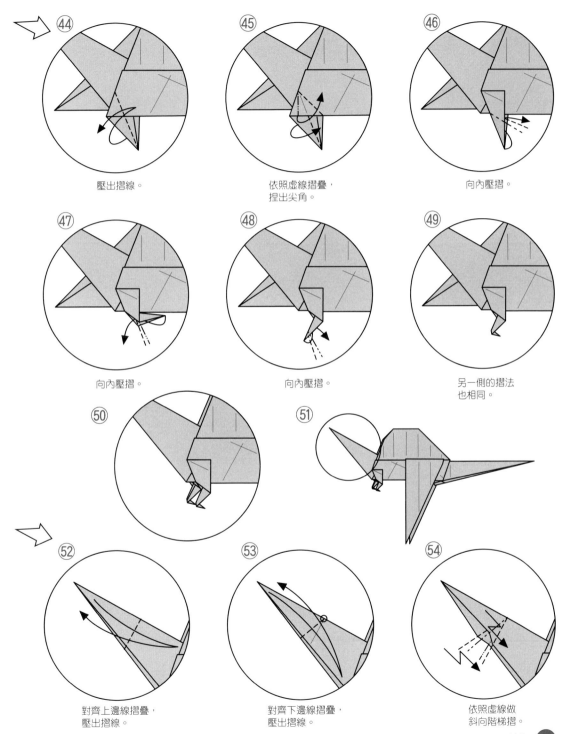

44 壓出摺線。

45 依照虛線摺疊，
捏出尖角。

46 向內壓摺。

47 向內壓摺。

48 向內壓摺。

49 另一側的摺法
也相同。

50

51

52 對齊上邊線摺疊，
壓出摺線。

53 對齊下邊線摺疊，
壓出摺線。

54 依照虛線做
斜向階梯摺。

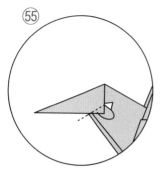

�55 尖角往內摺。
另一側也相同。

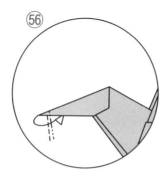

�56 末端摺入內側。

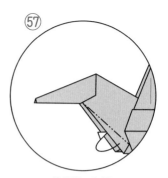

�57 邊線摺入內側。
另一側也相同。

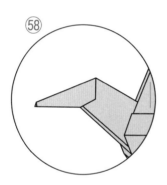

�58

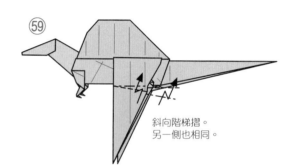

�59 斜向階梯摺。
另一側也相同。

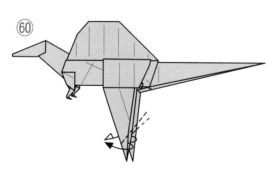

�60 向外翻摺。
另一側也相同。

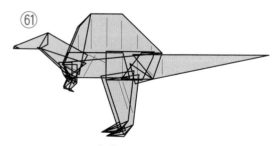

�61 完成了！

請準備大張紙來摺。
這是以背上大大的骨板為特徵的恐龍。
骨板是以用紙背面的4個角摺成的。
也可以將這些部分事先上色來使用。

劍龍
Stegosaurus

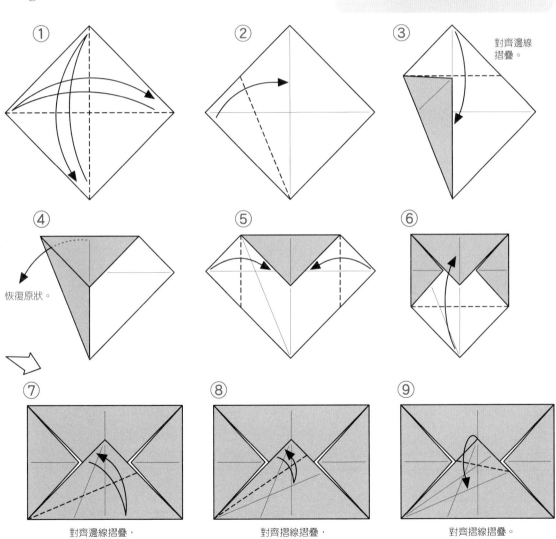

① ② ③ 對齊邊線
摺疊。

④ 恢復原狀。 ⑤ ⑥

⑦ ⑧ ⑨

對齊邊線摺疊，
壓出摺線。

對齊摺線摺疊，
壓出摺線。

對齊摺線摺疊。

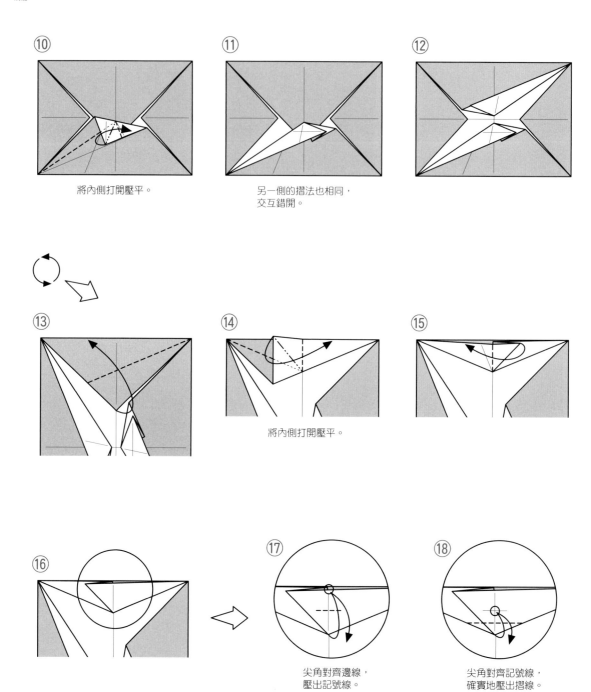

⑩ 將內側打開壓平。

⑪ 另一側的摺法也相同，
交互錯開。

⑫

⑬

⑭ 將內側打開壓平。

⑮

⑯

⑰ 尖角對齊邊線，
壓出記號線。

⑱ 尖角對齊記號線，
確實地壓出摺線。

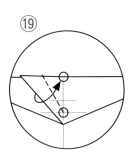

⑲

從下面的記號線開始，
讓邊線對齊上端記號摺疊。

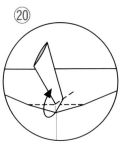

⑳

尖角依照⑱做出
的摺線摺疊。

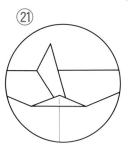

㉑

另一側的摺法也相同，
交互錯開。

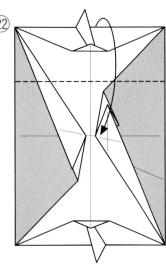

㉒

對齊中心線摺疊。

㉓

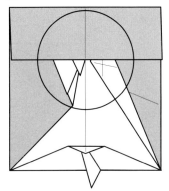

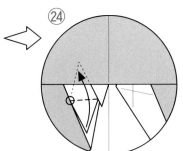

㉔

從記號處開始，讓尖角與隔壁角
的邊線密合般地摺疊。

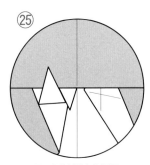

㉕

另一側的摺法也相同。

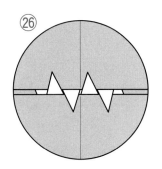

㉖

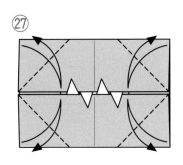

㉗

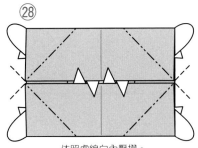

㉘

依照虛線向內壓摺。

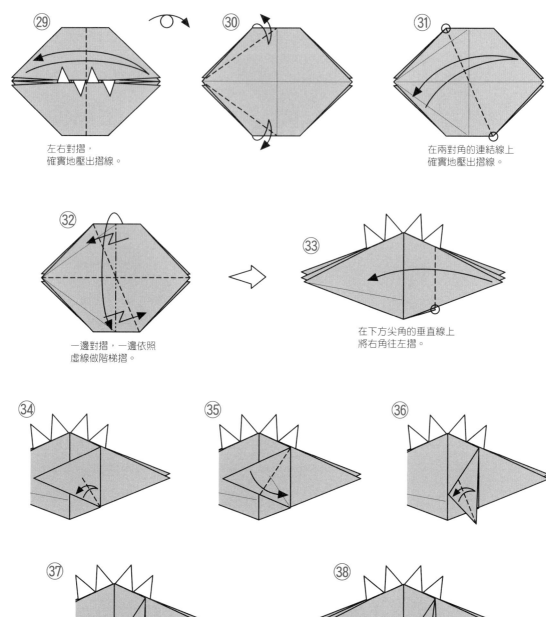

㉙ 左右對摺，
確實地壓出摺線。

㉛ 在兩對角的連結線上
確實地壓出摺線。

㉜ 一邊對摺，一邊依照
虛線做階梯摺。

㉝ 在下方尖角的垂直線上
將右角往左摺。

㉟ 依照虛線向內壓摺。

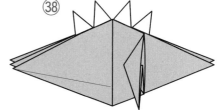

㊳ 其他3處的角摺法也相同。

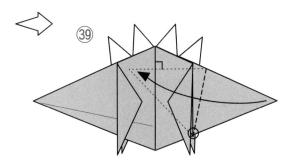

㊴

右角往左摺，讓上緣與中心線呈直角。

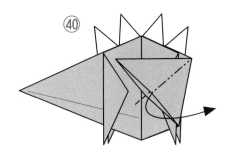

㊵

將內側打開壓平。

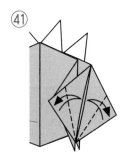

㊶

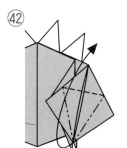

㊷

將內側打開壓平。

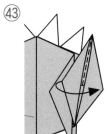

㊸

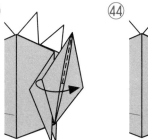

㊹

向內壓摺。

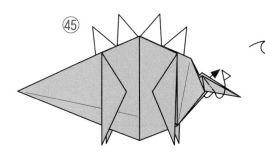

㊺

將外側的紙錯開般地往上拉。

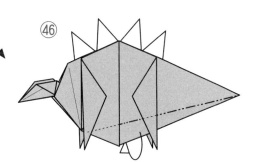

㊻

依照虛線摺入內側。

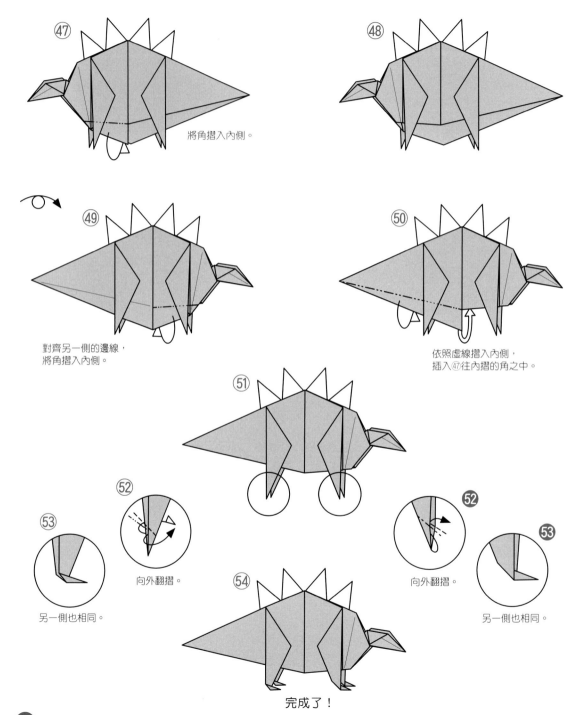

㊼

㊽

㊾ 對齊另一側的邊線，
將角摺入內側。

47 將角摺入內側。

㊿ 依照虛線摺入內側，
插入㊼往內摺的角之中。

51

52 向外翻摺。

53 另一側也相同。

52 向外翻摺。

53 另一側也相同。

54

完成了！

先壓出摺線再恢復原狀。
到步驟㉘為止，請確實地壓出摺線。
完成後會成為立體的模樣。
由於不易定形，因此必須部分進行黏著。

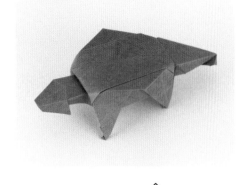

甲龍

Ankylosaurus

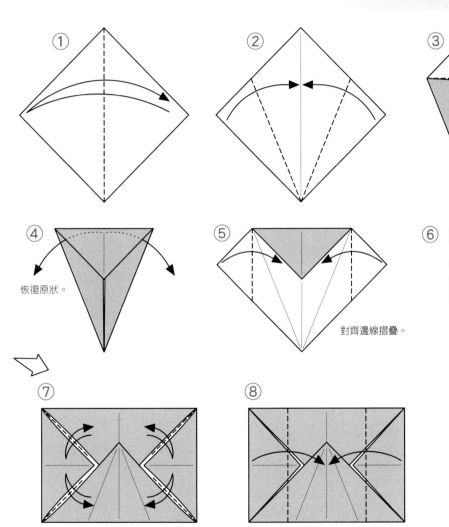

① ② ③

對齊邊線
摺疊。

④ ⑤ ⑥

恢復原狀。

對齊邊線摺疊。

⑦ ⑧ ⑨

壓出摺線。

對齊中心線摺疊，
壓出摺線。

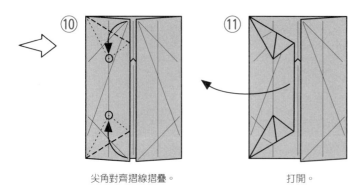

⑩

尖角對齊摺線摺疊。

⑪

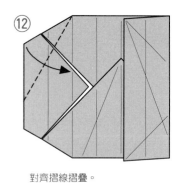

打開。

⑫

對齊摺線摺疊。

⑬

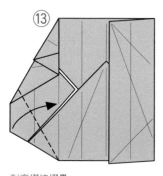

對齊摺線摺疊。

⑭

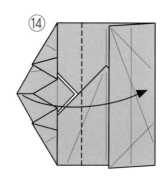

⑮

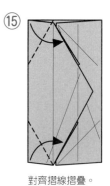

對齊摺線摺疊。

⑯

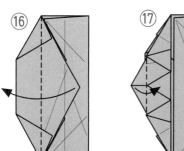

打開。

⑰

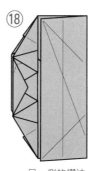

⑱

另一側的摺法
也相同。

⑲

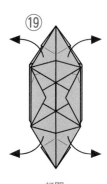

打開。

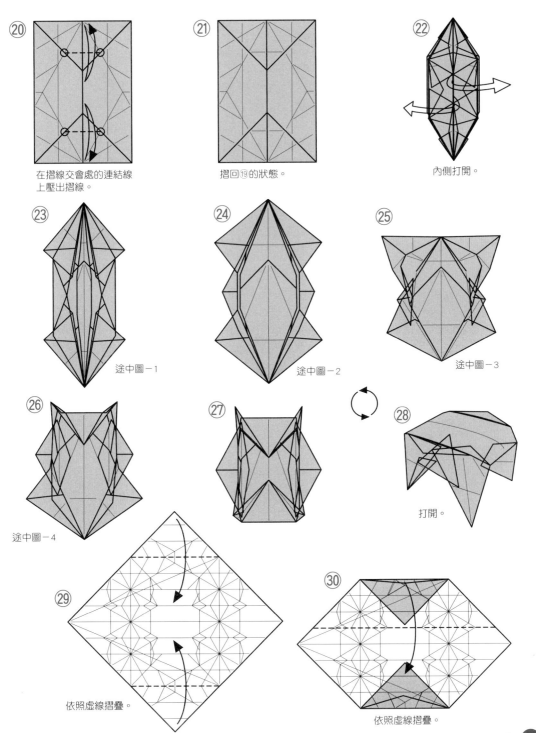

㉚ 在摺線交會處的連結線
上壓出摺線。

㉑ 摺回⑲的狀態。

㉒ 內側打開。

㉓ 途中圖－1

㉔ 途中圖－2

㉕ 途中圖－3

㉖ 途中圖－4

㉗

㉘ 打開。

㉙ 依照虛線摺疊。

㉚ 依照虛線摺疊。

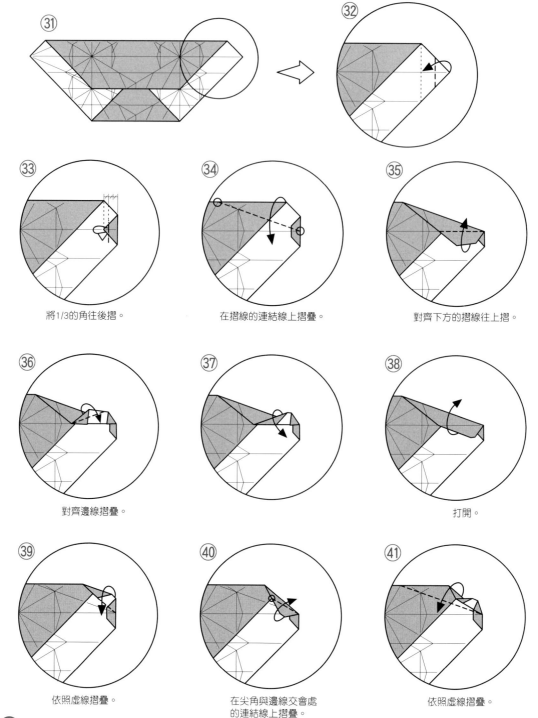

③

③②

③③ 將1/3的角往後摺。

③④ 在摺線的連結線上摺疊。

③⑤ 對齊下方的摺線往上摺。

③⑥ 對齊邊線摺疊。

③⑦

③⑧ 打開。

③⑨ 依照虛線摺疊。

④⓪ 在尖角與邊線交會處
的連結線上摺疊。

④① 依照虛線摺疊。

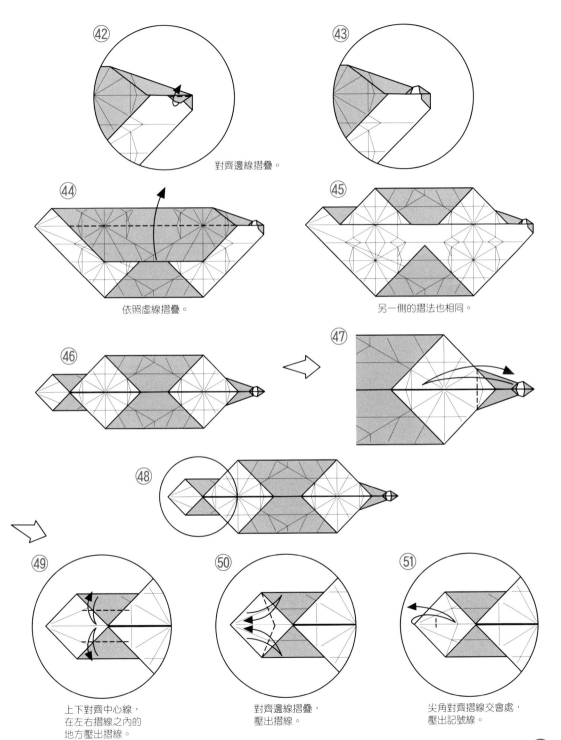

㊷

㊸

對齊邊線摺疊。

㊹

依照虛線摺疊。

㊺

另一側的摺法也相同。

㊻

㊼

㊽

㊾

上下對齊中心線，
在左右摺線之內的
地方壓出摺線。

㊿

對齊邊線摺疊，
壓出摺線。

51

尖角對齊摺線交會處，
壓出記號線。

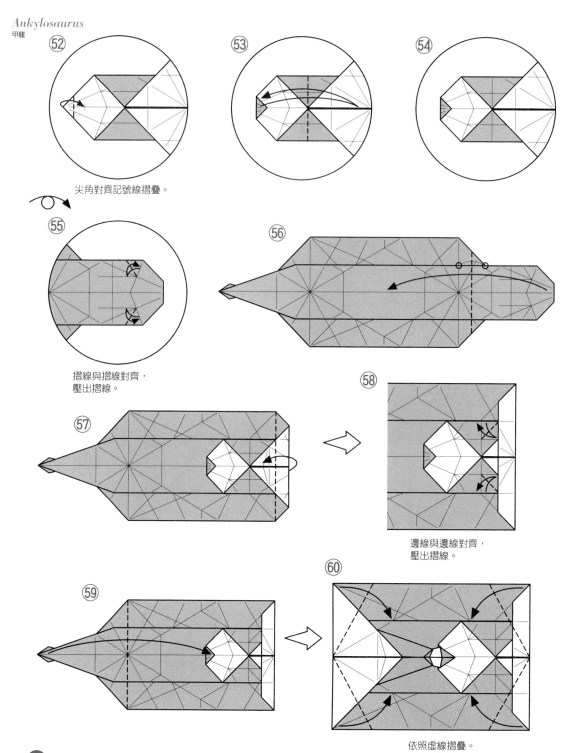

Ankylosaurus
甲龍

㊿② ㊿③ ㊿④

尖角對齊記號線摺疊。

㊿⑤ ㊿⑥

摺線與摺線對齊，
壓出摺線。

㊿⑦ ㊿⑧

邊線與邊線對齊，
壓出摺線。

㊿⑨ ㊿⓪

依照虛線摺疊。

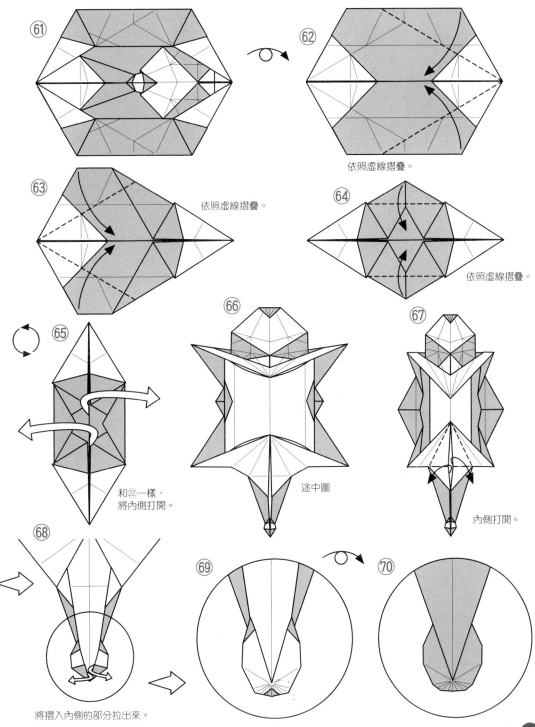

依照虛線摺疊。

依照虛線摺疊。

依照虛線摺疊。

和㉒一樣,
將內側打開。

途中圖

內側打開。

將摺入內側的部分拉出來。

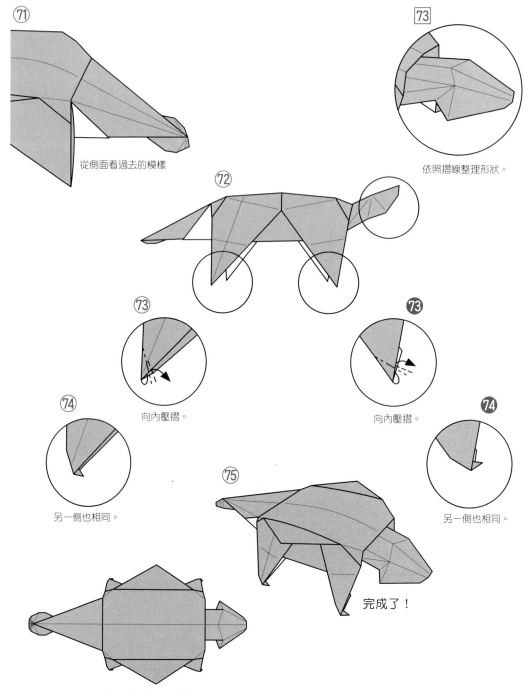

⑦1 從側面看過去的模樣

⑦3 依照摺線整理形狀。

⑦2

⑦3 向內壓摺。

⑦3 向內壓摺。

⑦4 另一側也相同。

⑦4 另一側也相同。

⑦5 完成了！

從上面看過去的模樣

說到恐龍，應該有很多人
都會聯想到迷惑龍的輪廓吧！
請用大張紙來摺，
表現出修長的頸部和尾巴吧！

迷惑龍

Apatosaurus

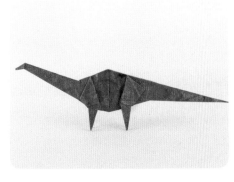

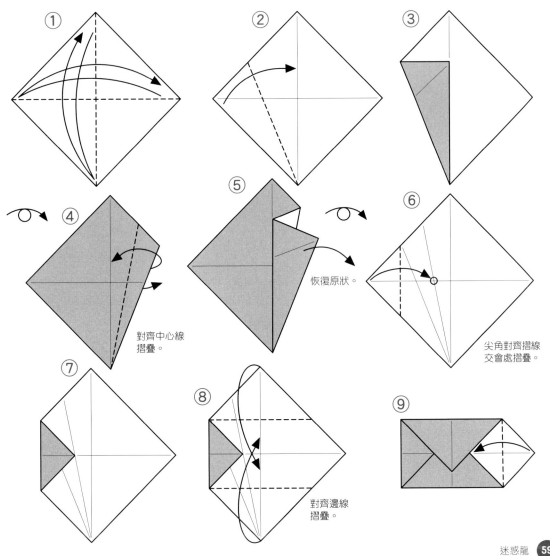

①

②

③

④ 對齊中心線摺疊。

⑤ 恢復原狀。

⑥ 尖角對齊摺線交會處摺疊。

⑦

⑧ 對齊邊線摺疊。

⑨

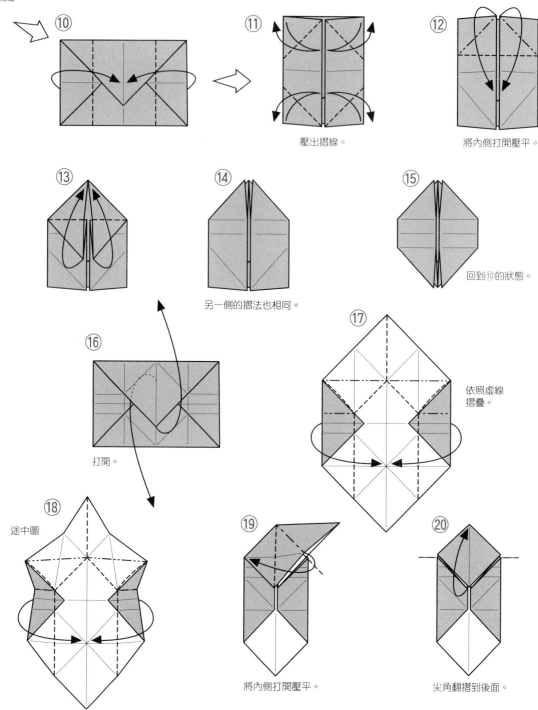

⑩

⑪
壓出摺線。

⑫
將內側打開壓平。

⑬

⑭
另一側的摺法也相同。

⑮
回到⑩的狀態。

⑯
打開。

⑰
依照虛線
摺疊。

⑱
途中圖

⑲
將內側打開壓平。

⑳
尖角翻摺到後面。

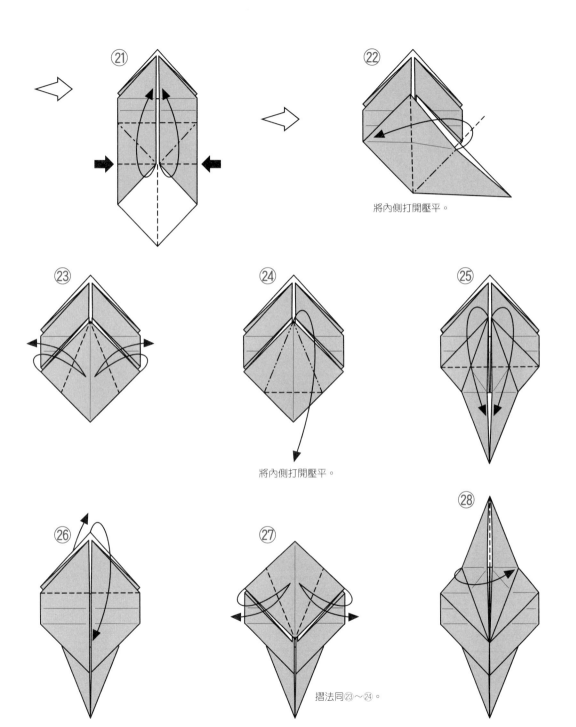

将內側打開壓平。

将內側打開壓平。

摺法同㉓～㉔。

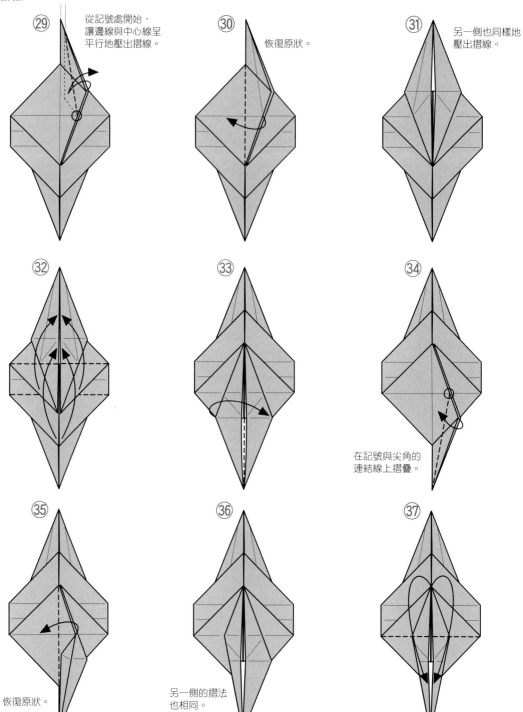

㉙ 從記號處開始，
讓邊線與中心線呈
平行地壓出摺線。

㉚ 恢復原狀。

㉛ 另一側也同樣地
壓出摺線。

㉜

㉝

㉞ 在記號與尖角的
連結線上摺疊。

㉟ 恢復原狀。

㊱ 另一側的摺法
也相同。

㊲

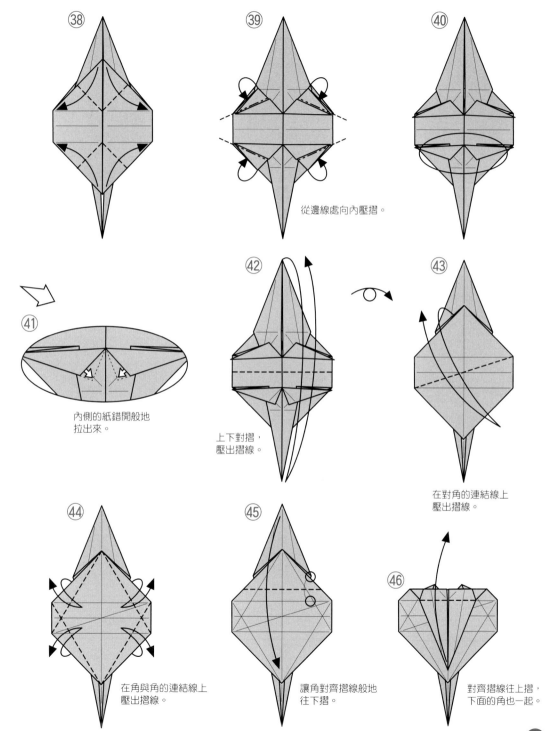

㊳

㊴

㊵

從邊線處向內壓摺。

㊶

內側的紙錯開般地
拉出來。

㊷

上下對摺，
壓出摺線。

㊸

在對角的連結線上
壓出摺線。

㊹

在角與角的連結線上
壓出摺線。

㊺

讓角對齊摺線般地
往下摺。

㊻

對齊摺線往上摺，
下面的角也一起。

㊸

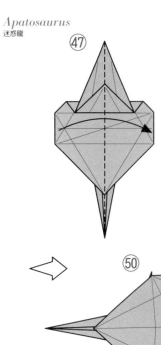

㊽

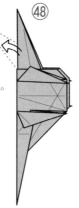

將角拉出來。

㊹

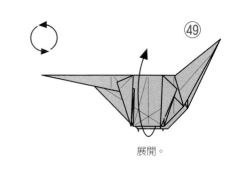

展開。

㊿

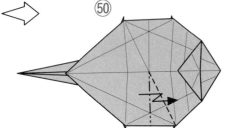

依照虛線做斜向階梯摺。

51

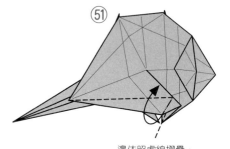

一邊依照虛線摺疊，
一邊將內側打開壓平。

52

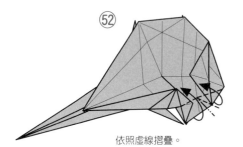

依照虛線摺疊。

53

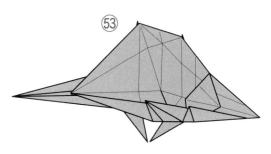

54

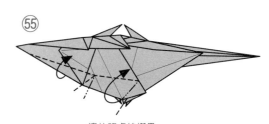

依照虛線做斜向階梯摺。

55

一邊依照虛線摺疊，
一邊將內側打開壓平。

㊶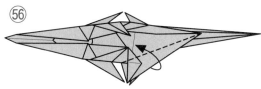

依照虛線摺疊。

㊷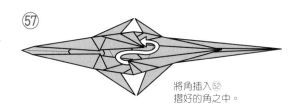

將角插入㊵
摺好的角之中。

㊸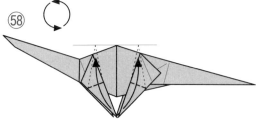

將角往上摺到與上面
的角一樣高的地方。

㊹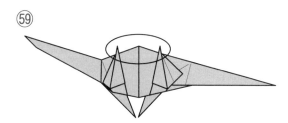

㊺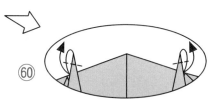

尖角對齊邊線摺疊，
壓出摺線。

㊻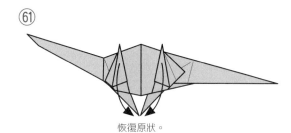

恢復原狀。

㊼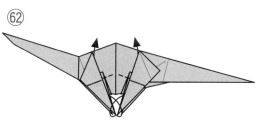

依照虛線向內壓摺。

㊽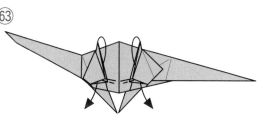

在最靠近外側的
地方做向內壓摺。

㊾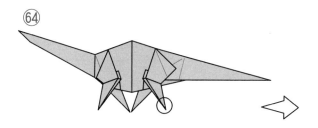

㊿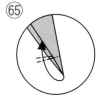

依照虛線向內壓摺。

�[66]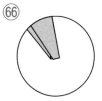

另一側也相同。

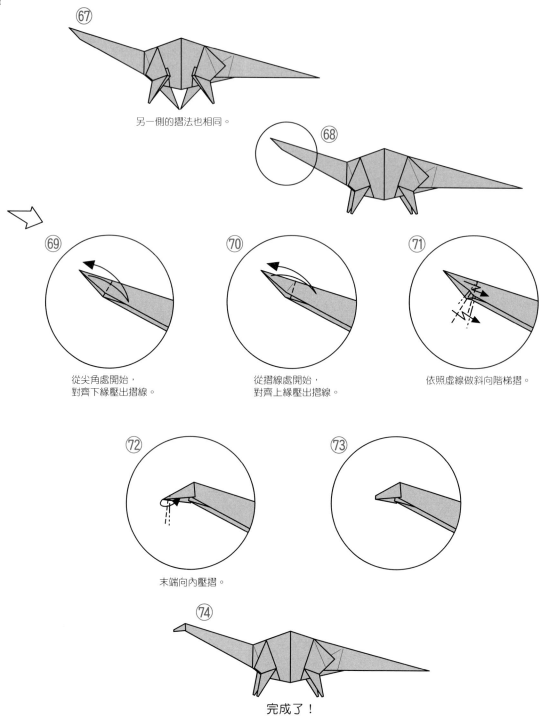

㊞ 另一側的摺法也相同。

㊞

㊞ 從尖角處開始，
對齊下緣壓出摺線。

㊞ 從摺線處開始，
對齊上緣壓出摺線。

㊞ 依照虛線做斜向階梯摺。

㊞ 末端向內壓摺。

㊞

完成了！

在電影中登場而廣為人知的、
體型雖小卻凶猛猙獰的肉食性恐龍。
最後⑮～⑰的作業要確實地平衡，
讓作品在站立時前腳能夠觸及地面。
使用2張紙來摺。

迅猛龍

Veloviraptor

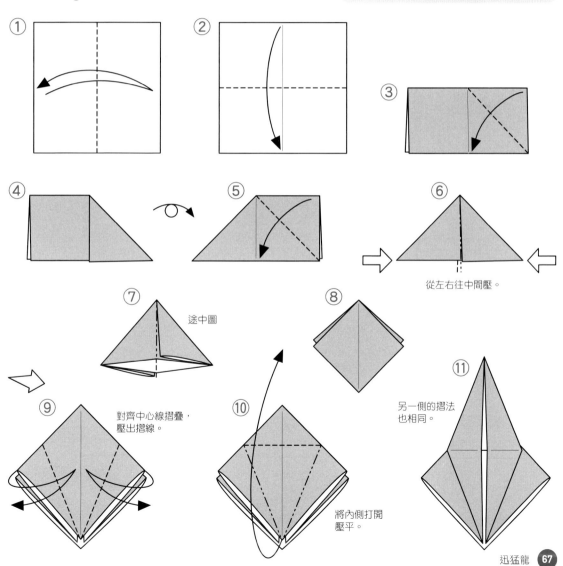

① ② ③

④ ⑤ ⑥

從左右往中間壓。

⑦ 途中圖

⑧

⑨ 對齊中心線摺疊，
壓出摺線。

⑩ 將內側打開
壓平。

⑪ 另一側的摺法
也相同。

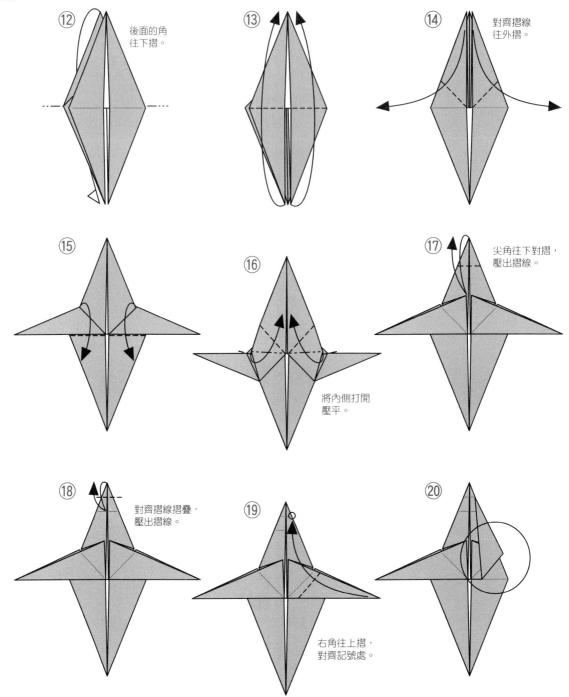

Velociraptor
迅猛龍

⑫ 後面的角
往下摺。

⑬

⑭ 對齊摺線
往外摺。

⑮

⑯ 將內側打開
壓平。

⑰ 尖角往下對摺，
壓出摺線。

⑱ 對齊摺線摺疊，
壓出摺線。

⑲ 右角往上摺，
對齊記號處。

⑳

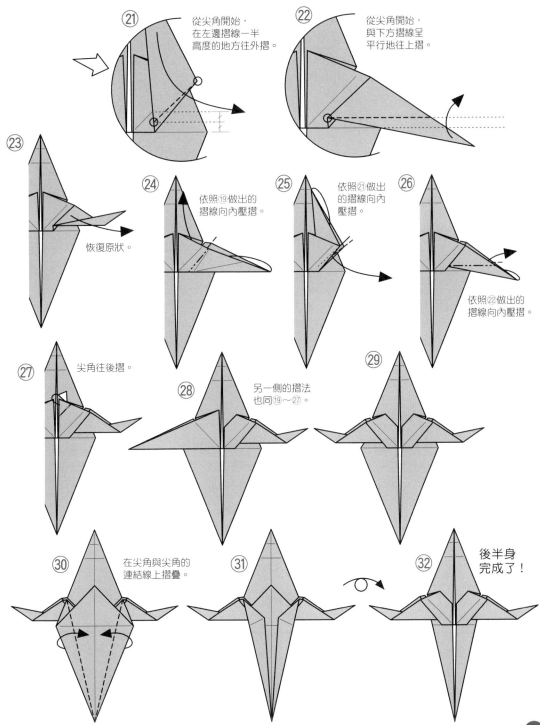

㉑ 從尖角開始，
在左邊摺線一半
高度的地方往外摺。

㉒ 從尖角開始，
與下方摺線呈
平行地往上摺。

㉓ 恢復原狀。

㉔ 依照⑲做出的
摺線向內壓摺。

㉕ 依照㉑做出
的摺線向內
壓摺。

㉖ 依照㉒做出的
摺線向內壓摺。

㉗ 尖角往後摺。

㉘ 另一側的摺法
也同⑲～㉗。

㉙

㉚ 在尖角與尖角的
連結線上摺疊。

㉛

㉜ 後半身
完成了！

Velociraptor
迅猛龍

取另一張紙
摺到⑫為止。

1

對齊中心線，
壓出摺線。

2

對齊摺線做
向內壓摺。

3

對齊邊線摺疊，
壓出摺線。

4

5

6

對齊摺線摺疊，
壓出摺線。

7

從下方的尖角處
開始，讓邊線對
齊摺線的交會處
摺疊。

8

對齊下方的
邊線摺疊。

9

恢復原狀。

10

從下方的尖角處
開始，讓上方的
右角與中心線呈
平行地往後摺。

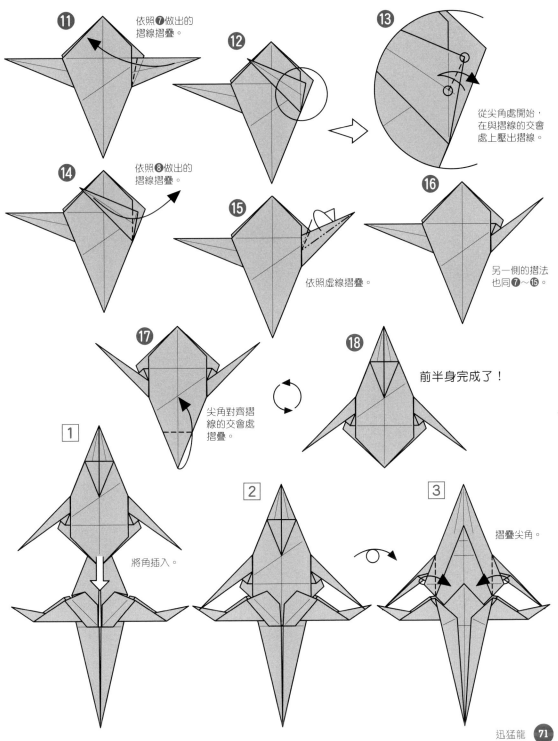

⑪ 依照❼做出的摺線摺疊。

⑫

⑬ 從尖角處開始，在與摺線的交會處上壓出摺線。

⑭ 依照❽做出的摺線摺疊。

⑮ 依照虛線摺疊。

⑯ 另一側的摺法也同❼～⑮。

⑰ 尖角對齊摺線的交會處摺疊。

⑱ 前半身完成了！

1 將角插入。

2

3 摺疊尖角。

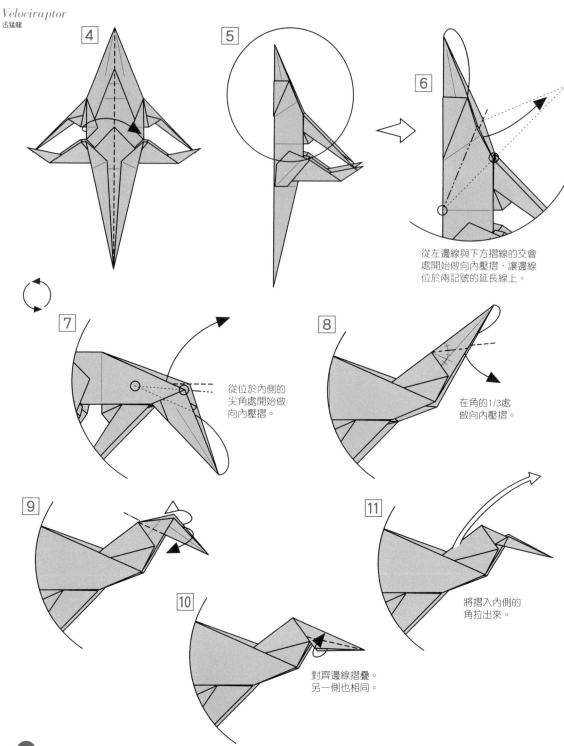

從左邊線與下方摺線的交會
處開始做向內壓摺，讓邊線
位於兩記號的延長線上。

從位於內側的
尖角處開始做
向內壓摺。

在角的1/3處
做向內壓摺。

對齊邊線摺疊。
另一側也相同。

將摺入內側的
角拉出來。

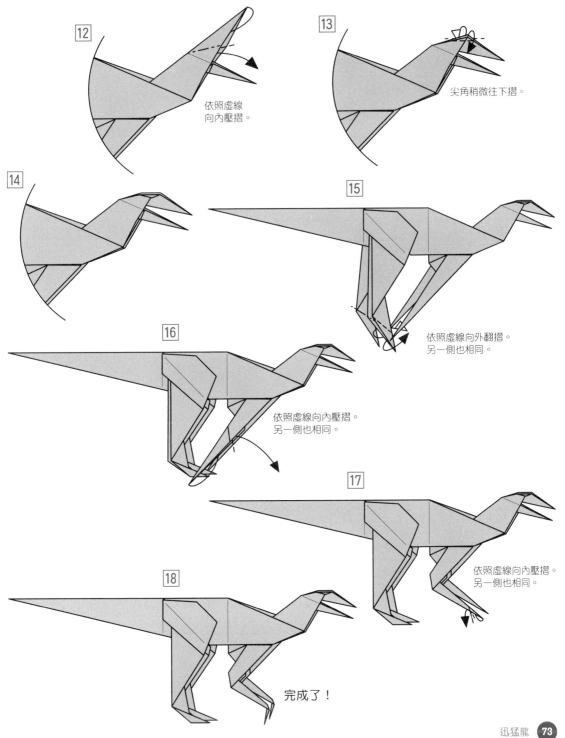

12 依照虛線
向內壓摺。

13 尖角稍微往下摺。

14

15 依照虛線向外翻摺。
另一側也相同。

16 依照虛線向內壓摺。
另一側也相同。

17 依照虛線向內壓摺。
另一側也相同。

18 完成了！

以往的復原圖可以看到牠
像長頸鹿一樣將脖子抬得又高又直，
在水中生活的模樣；
但現在則被認為是在陸地上活動的，
脖子則是往斜前方伸展。

腕龍

Brachiosaurus

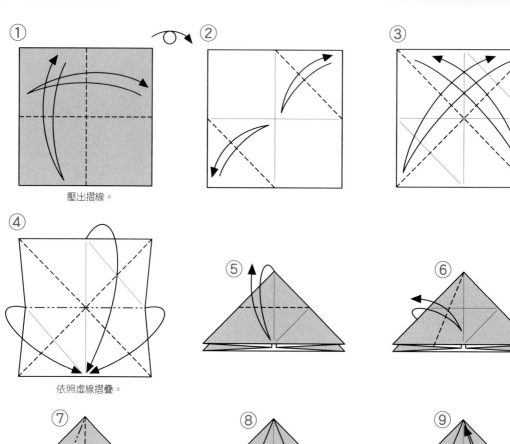

① 壓出摺線。

②

③

④ 依照虛線摺疊。

⑤

⑥

⑦ 將內側打開壓平。

⑧

⑨ 將內側打開壓平。

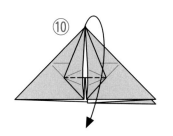

⑩

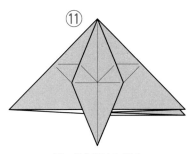

⑪

另一側的摺法也相同。

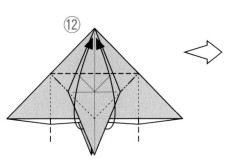

⑫

將內側打開壓平。

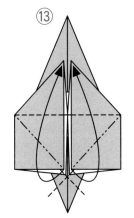

⑬

將內側打開壓平。

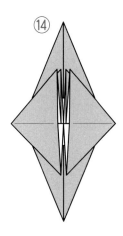

⑭

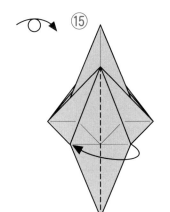

⑮

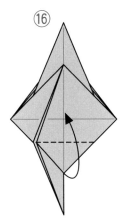

⑯

下面的角往上翻開。

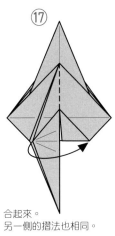

⑰

合起來。
另一側的摺法也相同。

⑱

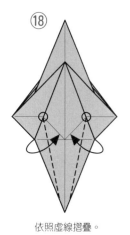

依照虛線摺疊。

⑲

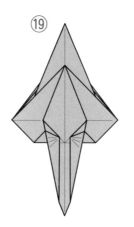

⑳

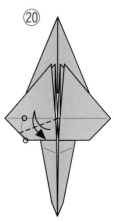

從中心處開始，讓下面
的角對齊摺線般地壓出
摺線。另一側也相同。

㉑

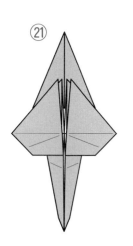

㉒

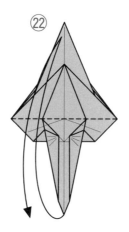

㉓

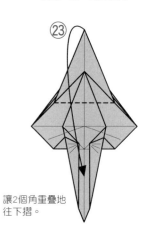

讓2個角重疊地
往下摺。

㉔

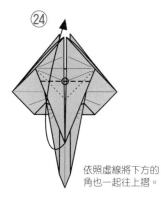

依照虛線將下方的
角也一起往上摺。

㉕

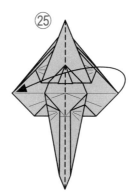

㉖

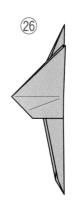

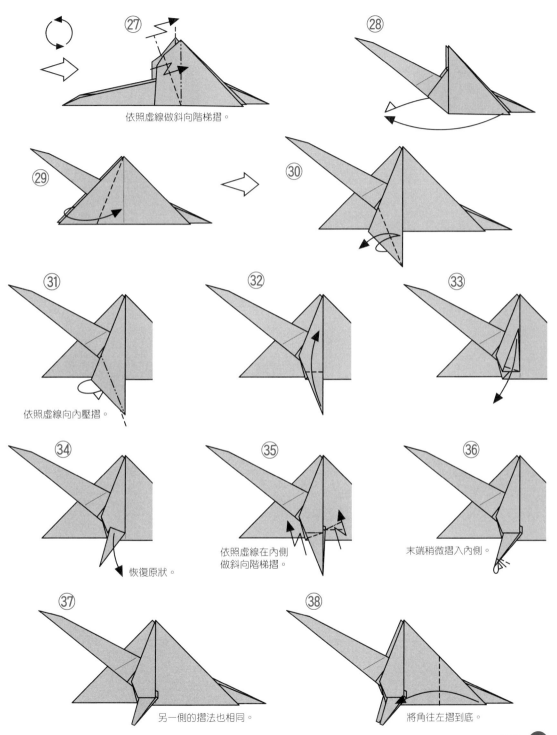

㉗ 依照虛線做斜向階梯摺。

㉘

㉙

㉚

㉛ 依照虛線向內壓摺。

㉜

㉝

㉞ 恢復原狀。

㉟ 依照虛線在內側做斜向階梯摺。

㊱ 末端稍微摺入內側。

㊲ 另一側的摺法也相同。

㊳ 將角往左摺到底。

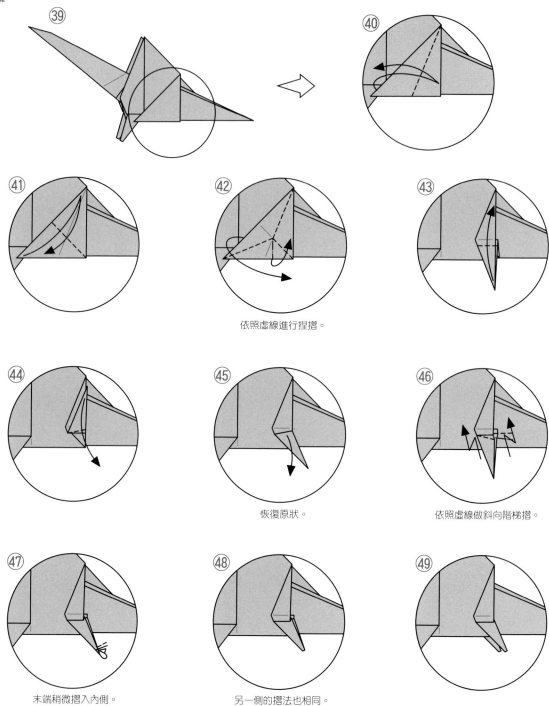

㊴

㊵

㊶

㊷

依照虛線進行捏摺。

㊸

㊹

㊺

恢復原狀。

㊻

依照虛線做斜向階梯摺。

㊼

末端稍微摺入內側。

㊽

另一側的摺法也相同。

㊾

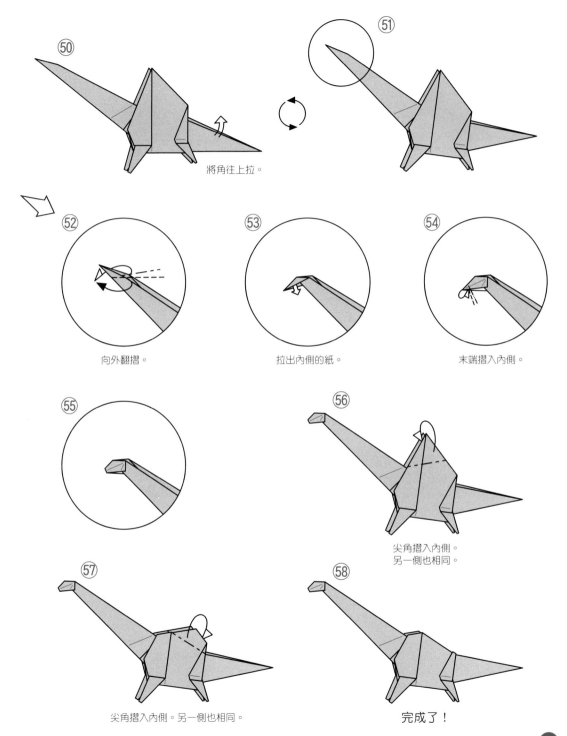

㊿ 將角往上拉。

㊿ 向外翻摺。

53 拉出內側的紙。

54 末端摺入內側。

56 尖角摺入內側。
另一側也相同。

57 尖角摺入內側。另一側也相同。

58 完成了！

這是在白堊紀後期棲息於北美洲的、
翼展有8m的大型翼龍。
頭部後方有大大的頭冠。
請在頭部確實地壓出摺線，整理出漂亮的形狀吧！

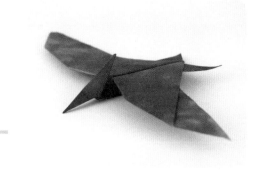

無齒翼龍

Ptetanodon

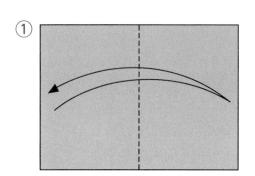

使用影印紙或廣告單等
比例為1：√2的紙來摺（參照p16）。

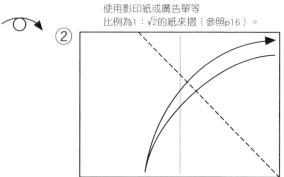

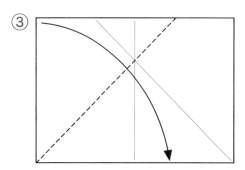

依照虛線摺疊。

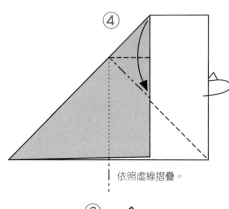

對齊邊線摺疊。

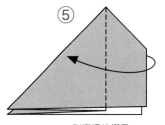

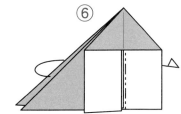

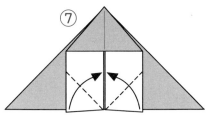

⑦ 對齊邊線摺疊。

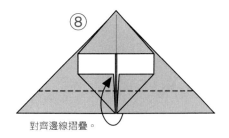

⑧ 對齊邊線摺疊。

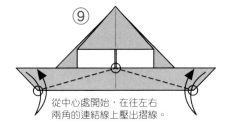

⑨ 從中心處開始，在往左右
兩角的連結線上壓出摺線。

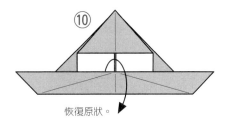

⑩ 恢復原狀。

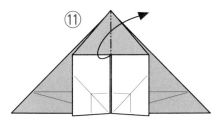

⑪

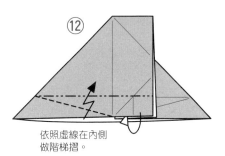

⑫ 依照虛線在內側
做階梯摺。

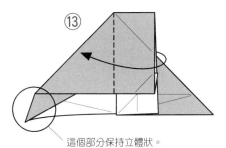

⑬ 這個部分保持立體狀。

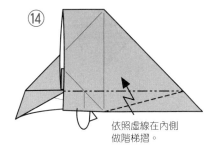

⑭ 依照虛線在內側
做階梯摺。

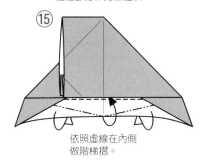

⑮ 依照虛線在內側
做階梯摺。

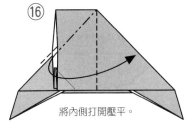

⑯ 將內側打開壓平。

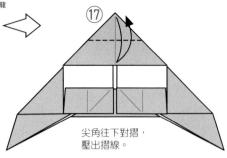

⑰ 尖角往下對摺，
壓出摺線。

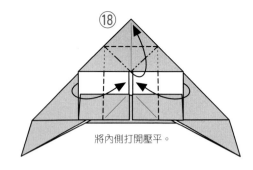

⑱ 將內側打開壓平。

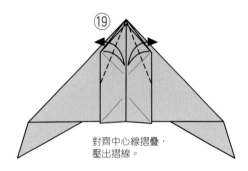

⑲ 對齊中心線摺疊，
壓出摺線。

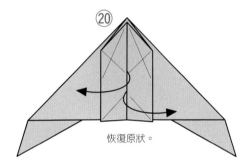

⑳ 恢復原狀。

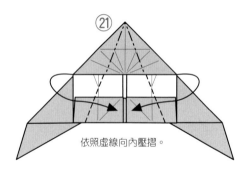

㉑ 依照虛線向內壓摺。

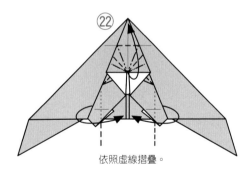

㉒ 依照虛線摺疊。

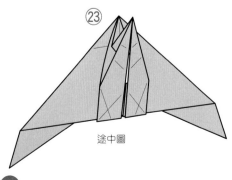

㉓ 途中圖

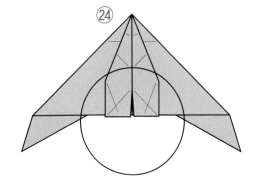

㉔

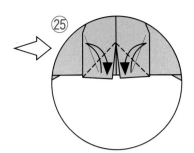

㉕ 對齊邊線摺疊，壓出摺線。

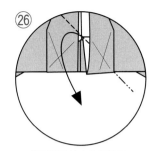

㉖ 依照摺線拉出內側的角。

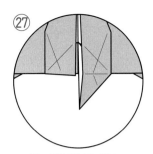

㉗ 另一側的摺法也相同。

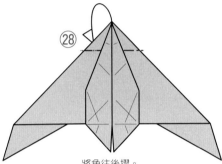

㉘ 將角往後摺。

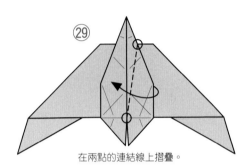

㉙ 在兩點的連結線上摺疊。

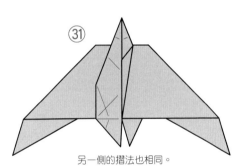

㉚ 依照虛線摺入內側。

㉛ 另一側的摺法也相同。

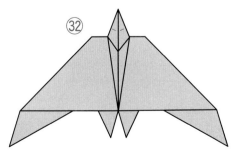

㉜

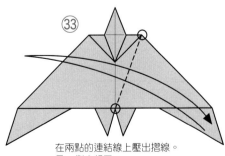

㉝ 在兩點的連結線上壓出摺線。
另一側也相同。

無齒翼龍 **83**

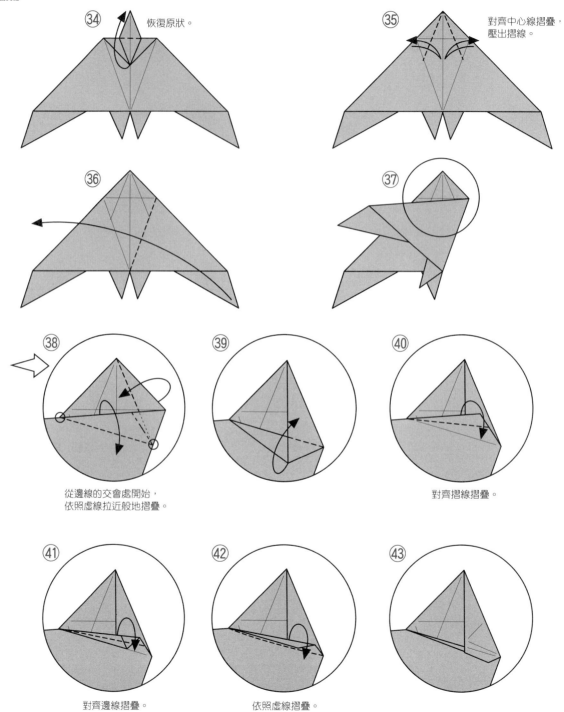

㉞ 恢復原狀。

㉟ 對齊中心線摺疊，
壓出摺線。

㊱

㊲

㊳ 從邊線的交會處開始，
依照虛線拉近般地摺疊。

㊴

㊵ 對齊摺線摺疊。

㊶ 對齊邊線摺疊。

㊷ 依照虛線摺疊。

㊸

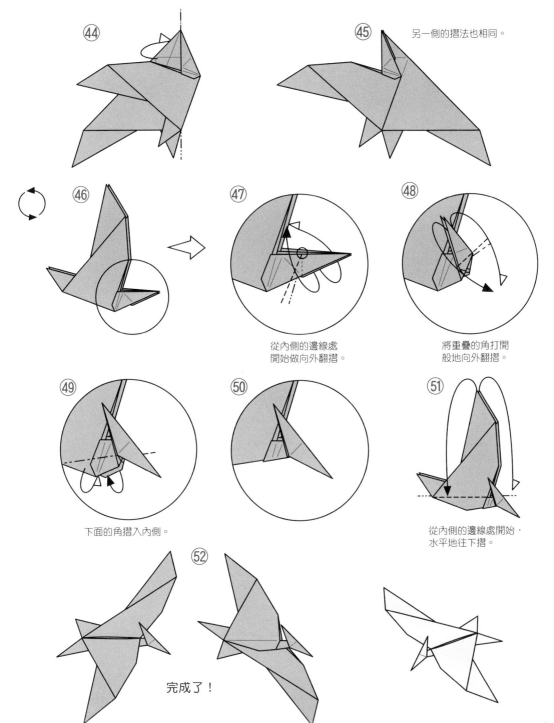

㊹

㊺ 另一側的摺法也相同。

㊻

㊼ 從內側的邊線處
開始做向外翻摺。

㊽ 將重疊的角打開
般地向外翻摺。

㊾ 下面的角摺入內側。

㊿

51 從內側的邊線處開始，
水平地往下摺。

52 完成了！

這是在福島縣磐城市發現的化石，
被命名為「雙葉鈴木龍」而聲名大噪，
在動畫電影中也有登場。
頭部下顎處要摺疊的部分非常小，
請用大張紙來摺。

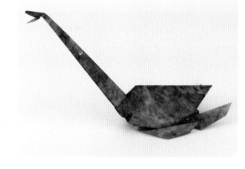

雙葉鈴木龍

Futabasaurus suzukii

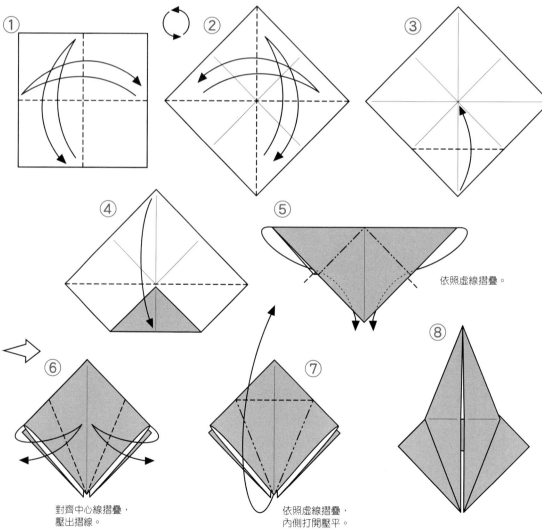

⑤ 依照虛線摺疊。

⑥ 對齊中心線摺疊，
壓出摺線。

⑦ 依照虛線摺疊，
內側打開壓平。

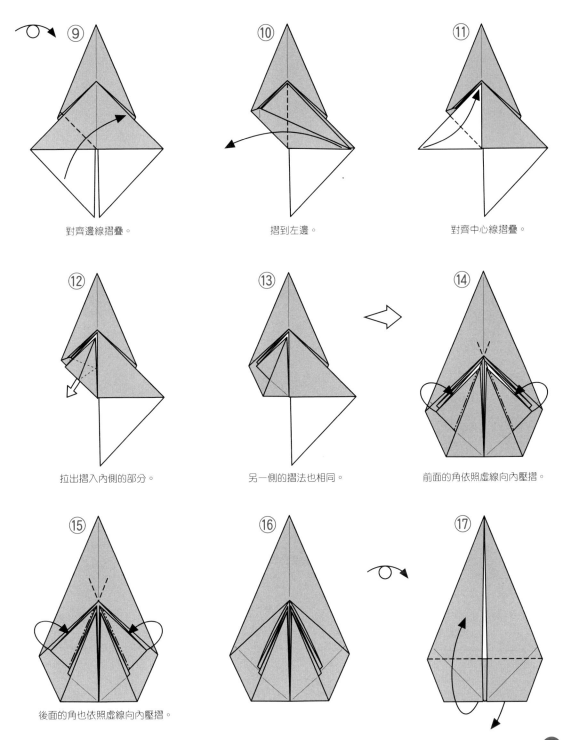

⑨ 對齊邊線摺疊。

⑩ 摺到左邊。

⑪ 對齊中心線摺疊。

⑫ 拉出摺入內側的部分。

⑬ 另一側的摺法也相同。

⑭ 前面的角依照虛線向內壓摺。

⑮ 後面的角也依照虛線向內壓摺。

⑯

⑰

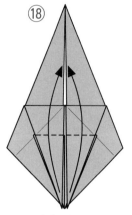

⑱ 將所有的角都往上摺。

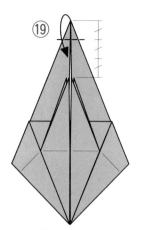

⑲ 上角在1/3處往下摺。

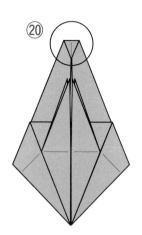

⑳

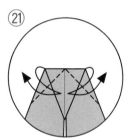

㉑ 對齊中心線摺疊，
壓出摺線。

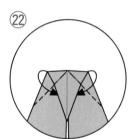

㉒ 依照虛線向內壓摺。

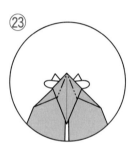

㉓ 上面的兩邊線對齊
中心線往後摺。

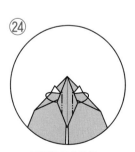

㉔ 兩邊的角往後摺。

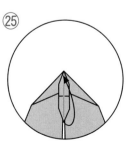

㉕ 往上對摺。

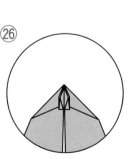

㉖

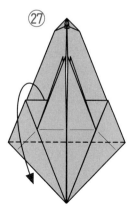

㉗ 依照虛線摺疊。

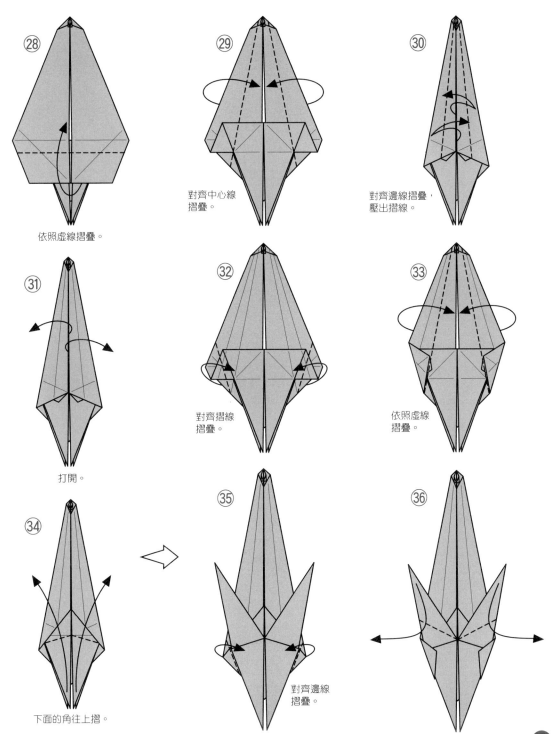

㉘ 依照虛線摺疊。

㉙ 對齊中心線摺疊。

㉚ 對齊邊線摺疊，壓出摺線。

㉛ 打開。

㉜ 對齊摺線摺疊。

㉝ 依照虛線摺疊。

㉞ 下面的角往上摺。

㉟ 對齊邊線摺疊。

㊱

㊲

向外翻摺。

㊳

㊴

向外翻摺。

㊵

㊶

錯開邊線般地摺疊。

㊷

另一側的
摺法也相同。

㊸

㊹

依照虛線
向內壓摺。

㊺

從尖角處開始
向內壓摺。

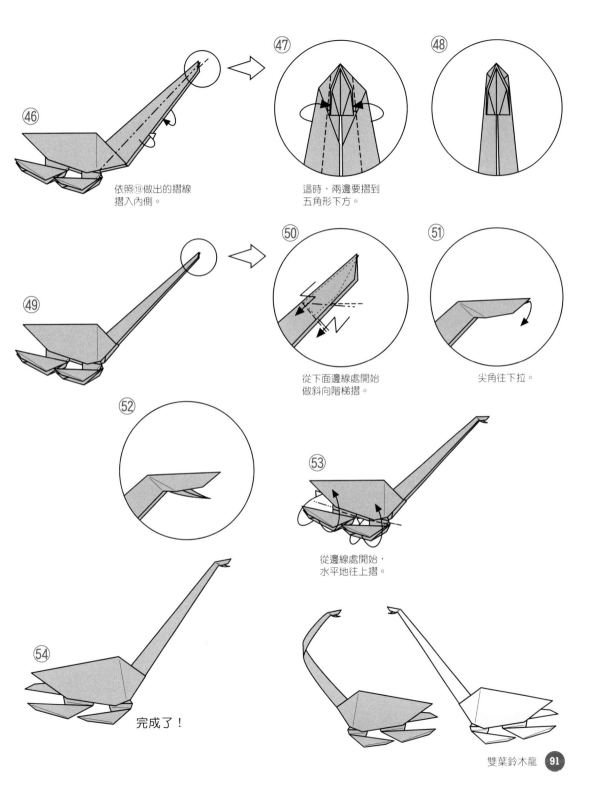

㊻

㊼

㊽

依照⑲做出的摺線
摺入內側。

這時，兩邊要摺到
五角形下方。

㊾

㊿

51

從下面邊線處開始
做斜向階梯摺。

尖角往下拉。

52

53

從邊線處開始，
水平地往上摺。

54

完成了！

這是在白堊紀的北美洲繁盛活躍的草食性恐龍。
也發現了許多牠們的同類，頭部都有各式各樣的冠飾。
似乎是過著群體生活的，
從巢穴裡可以發現群聚的化石。
多摺幾隻來表現群體的感覺也很有趣呢！

鴨嘴龍

Hadrosaurus

①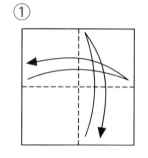

②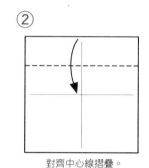

對齊中心線摺疊。

③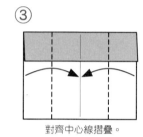

對齊中心線摺疊。

④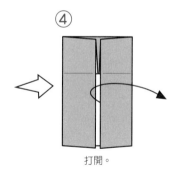

打開。

⑤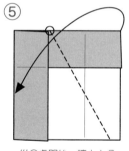

從○處開始，讓右上角
對齊左邊線摺疊。

⑥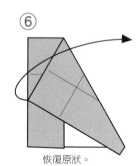

恢復原狀。

⑦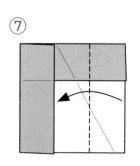

⑧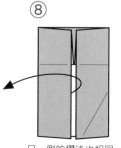

另一側的摺法也相同，
壓出摺線。

⑨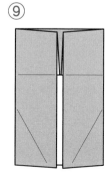

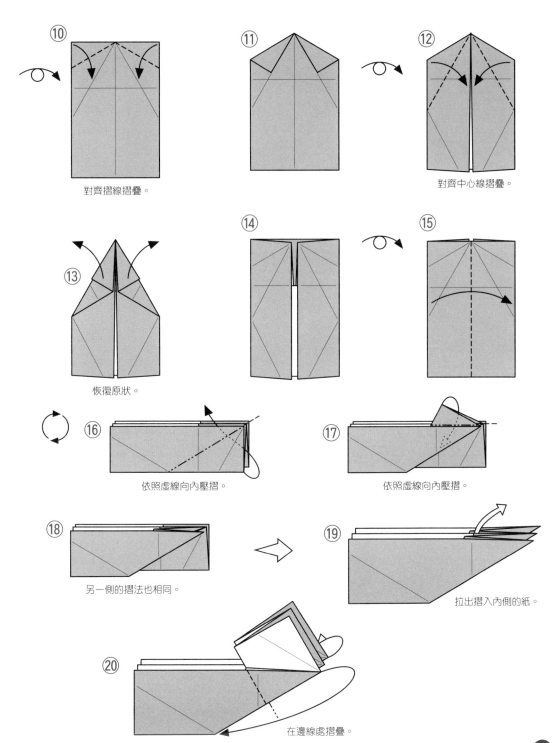

⑩ 對齊摺線摺疊。

⑪

⑫ 對齊中心線摺疊。

⑬ 恢復原狀。

⑭

⑮

⑯ 依照虛線向內壓摺。

⑰ 依照虛線向內壓摺。

⑱ 另一側的摺法也相同。

⑲ 拉出摺入內側的紙。

⑳ 在邊線處摺疊。

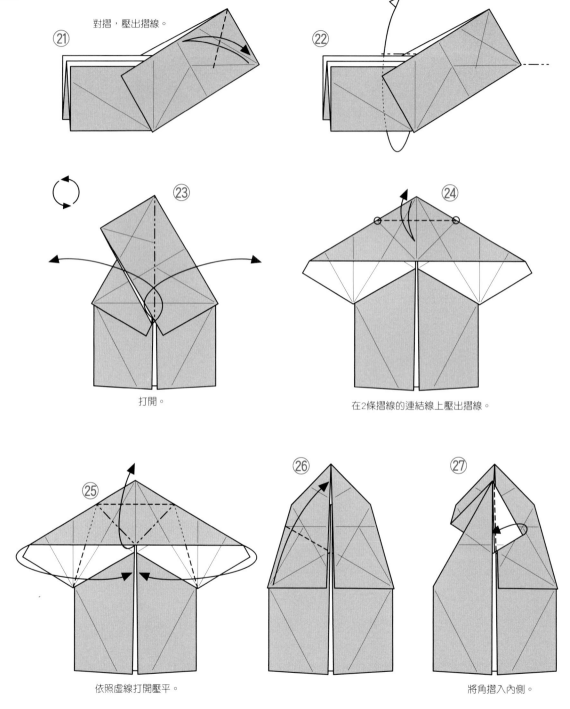

㉑ 對摺，壓出摺線。

㉓ 打開。

㉔ 在2條摺線的連結線上壓出摺線。

㉕ 依照虛線打開壓平。

㉗ 將角摺入內側。

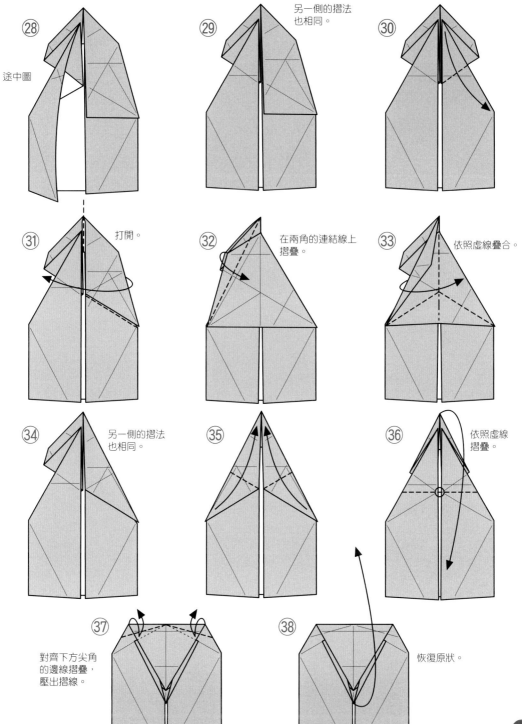

㉘

途中圖

㉙

另一側的摺法
也相同。

㉚

㉛

打開。

㉜

在兩角的連結線上
摺疊。

㉝

依照虛線疊合。

㉞

另一側的摺法
也相同。

㉟

㊱

依照虛線
摺疊。

㊲

對齊下方尖角
的邊線摺疊，
壓出摺線。

㊳

恢復原狀。

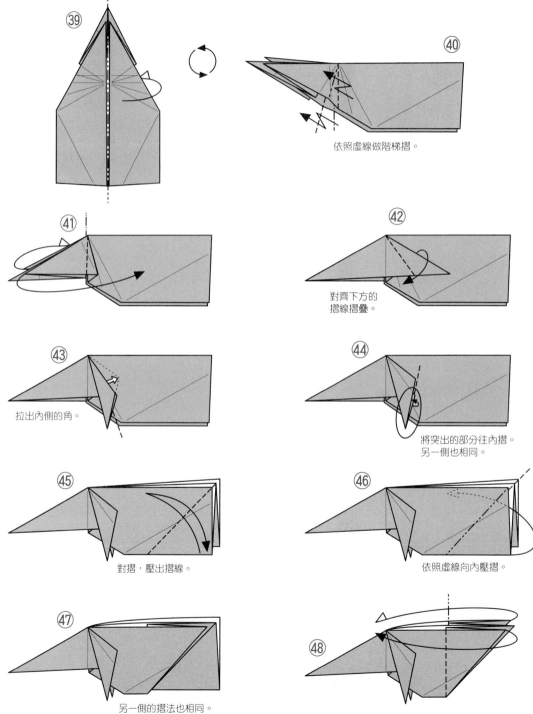

㊴

㊵
依照虛線做階梯摺。

㊶

㊷
對齊下方的
摺線摺疊。

㊸
拉出內側的角。

㊹
將突出的部分往內摺。
另一側也相同。

㊺
對摺，壓出摺線。

㊻
依照虛線向內壓摺。

㊼
另一側的摺法也相同。

㊽

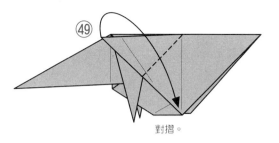

㊺ 對摺。

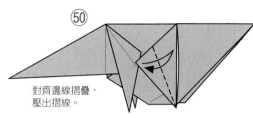

㊿ 對齊邊線摺疊，
壓出摺線。

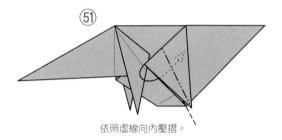

51 依照虛線向內壓摺。

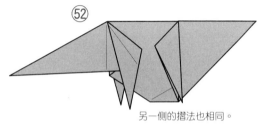

52 另一側的摺法也相同。

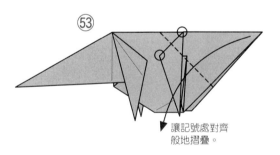

53 讓記號處對齊
般地摺疊。

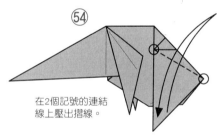

54 在2個記號的連結
線上壓出摺線。

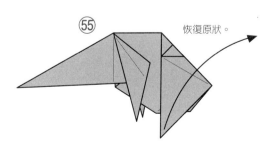

55 恢復原狀。

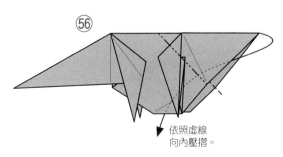

56 依照虛線
向內壓摺。

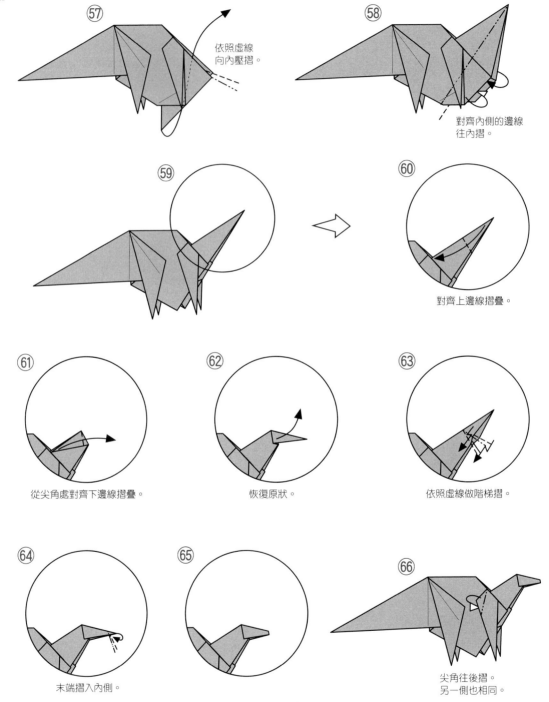

57 依照虛線向內壓摺。

58 對齊內側的邊線往內摺。

59

60 對齊上邊線摺疊。

61 從尖角處對齊下邊線摺疊。

62 恢復原狀。

63 依照虛線做階梯摺。

64 末端摺入內側。

65

66 尖角往後摺。另一側也相同。

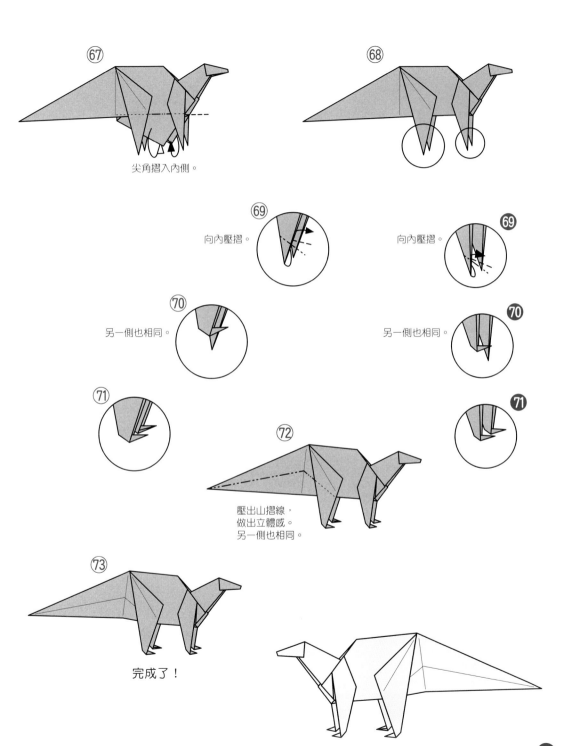

㊆⑦

尖角摺入內側。

㊆⑧

㊅⑨ 向內壓摺。

㊅⑨ 向內壓摺。

㊆⓪ 另一側也相同。

㊆⓪ 另一側也相同。

㊆①

㊆①

㊆②

壓出山摺線，
做出立體感。
另一側也相同。

㊆③

完成了！

又被稱為鴕鳥恐龍，
去掉前腳和尾巴的話，跟鴕鳥簡直一模一樣。
完成的形狀雖然簡單，
但沉摺的地方很多，是難度較高的作品。
請先摺到P.67迅猛龍的步驟⑧後再開始。

似鳥龍

Ornithomimus

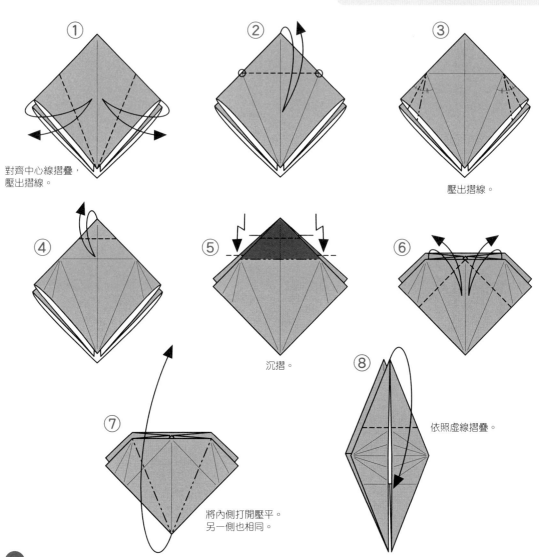

① 對齊中心線摺疊，壓出摺線。

②

③ 壓出摺線。

④

⑤ 沉摺。

⑥

⑦ 將內側打開壓平。另一側也相同。

⑧ 依照虛線摺疊。

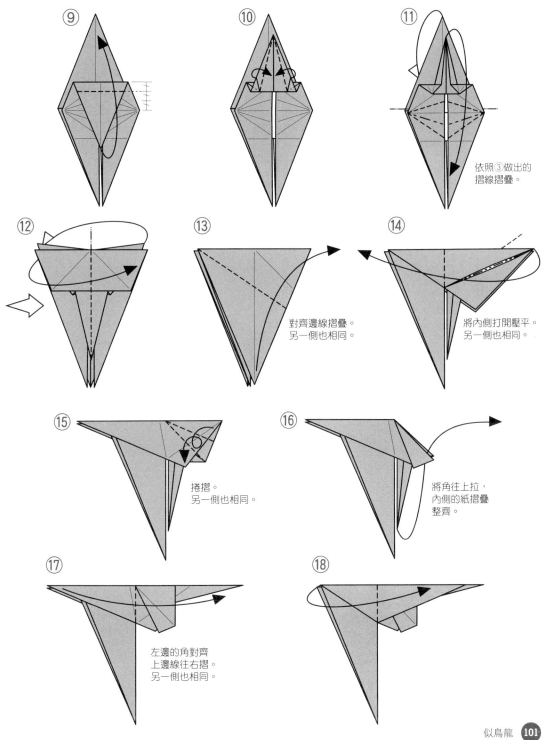

⑨

⑩

⑪ 依照③做出的
摺線摺疊。

⑫

⑬ 對齊邊線摺疊。
另一側也相同。

⑭ 將內側打開壓平。
另一側也相同。

⑮ 捲摺。
另一側也相同。

⑯ 將角往上拉,
內側的紙摺疊
整齊。

⑰ 左邊的角對齊
上邊線往右摺。
另一側也相同。

⑱

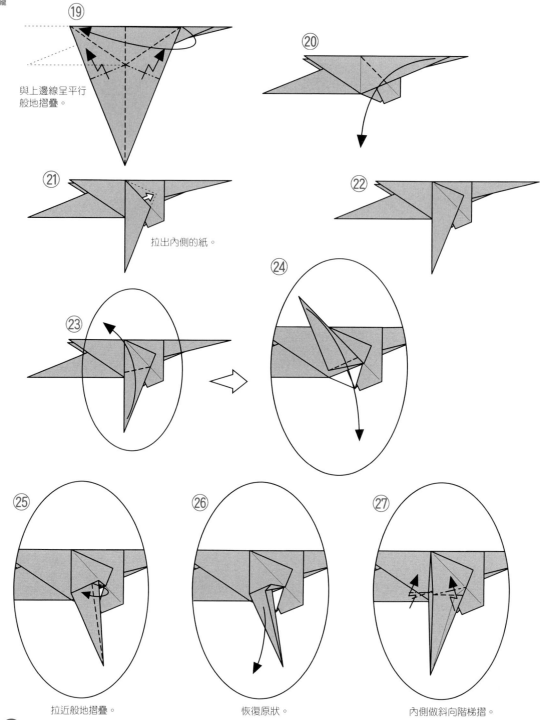

⑲ 與上邊線呈平行
般地摺疊。

㉑ 拉出內側的紙。

㉕ 拉近般地摺疊。

㉖ 恢復原狀。

㉗ 內側做斜向階梯摺。

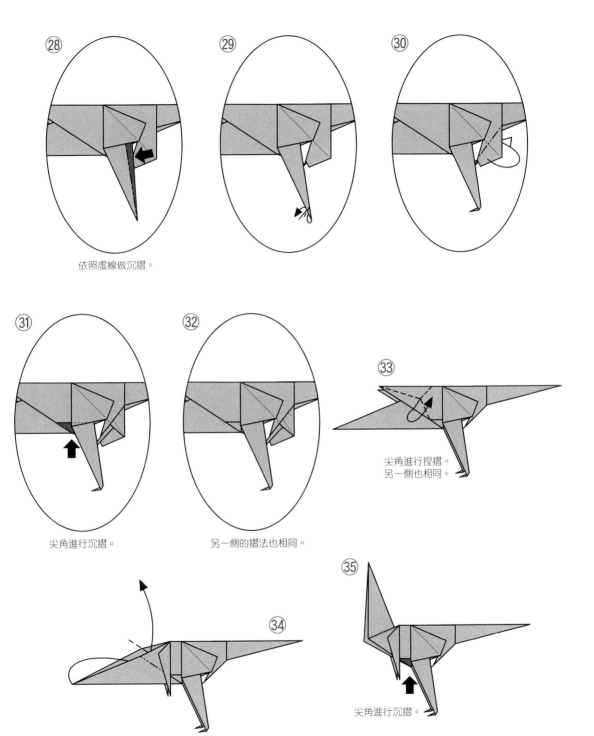

㉘

㉙

㉚

依照虛線做沉摺。

㉛

㉜

尖角進行沉摺。

另一側的摺法也相同。

㉝

尖角進行捏摺。
另一側也相同。

㉞

㉟

尖角進行沉摺。

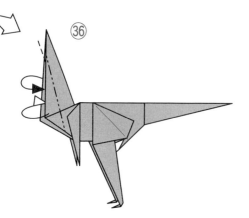

㊱

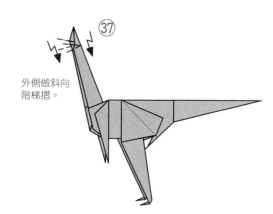

㊲

外側做斜向
階梯摺。

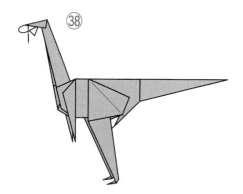

㊳

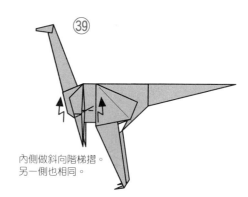

㊴

內側做斜向階梯摺。
另一側也相同。

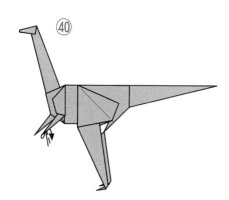

㊵

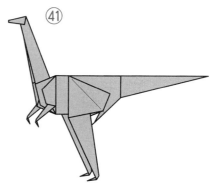

㊶

完成了！

這是在白堊紀後期棲息於北美洲，
無人不知、無人不曉的大型肉食性恐龍。
我把牠做成了張開血盆大口的姿勢。
請用大張紙確實地摺疊製作。
想讓作品好好站立，有些地方必須要黏著固定才行。

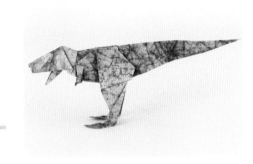

暴龍

Tyrannosaurus

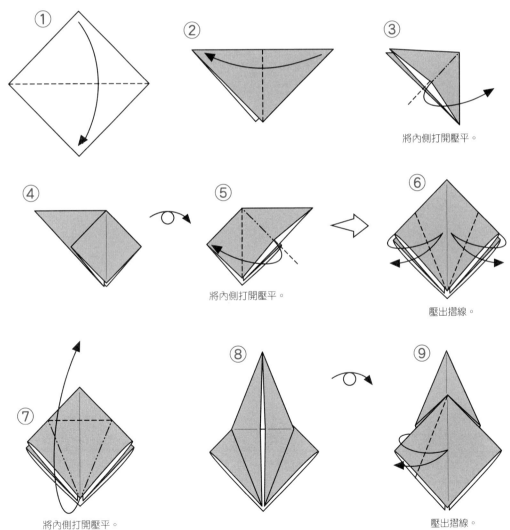

③ 將內側打開壓平。

⑤ 將內側打開壓平。

⑥ 壓出摺線。

⑦ 將內側打開壓平。

⑨ 壓出摺線。

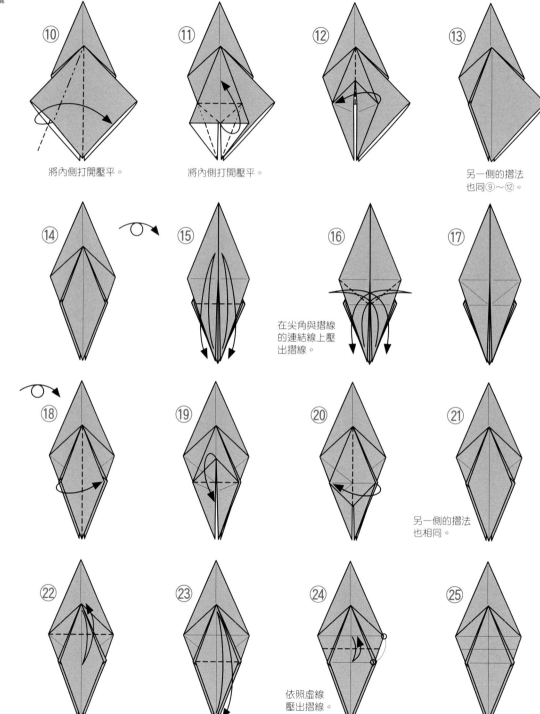

⑩

將內側打開壓平。

⑪

將內側打開壓平。

⑫

⑬

另一側的摺法
也同⑨～⑫。

⑭

⑮

⑯

在尖角與摺線
的連結線上壓
出摺線。

⑰

⑱

⑲

⑳

㉑

另一側的摺法
也相同。

㉒

㉓

㉔

依照虛線
壓出摺線。

㉕

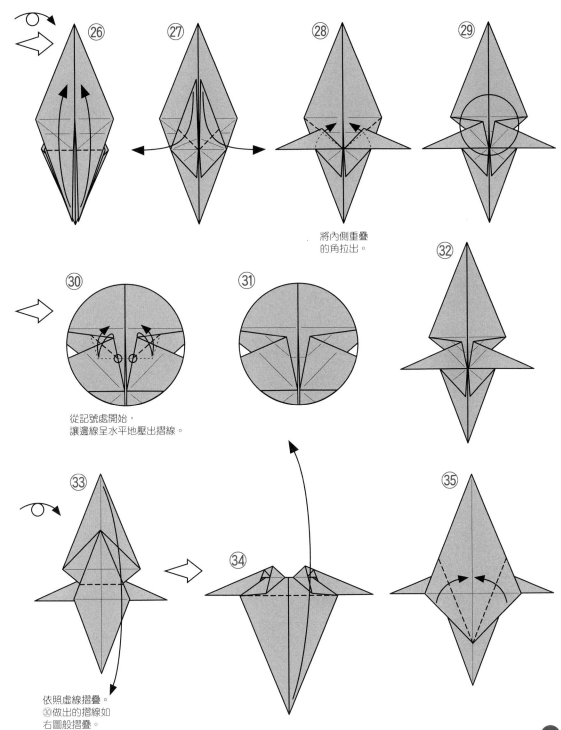

將內側重疊
的角拉出。

從記號處開始，
讓邊線呈水平地壓出摺線。

依照虛線摺疊。
㉚做出的摺線如
右圖般摺疊。

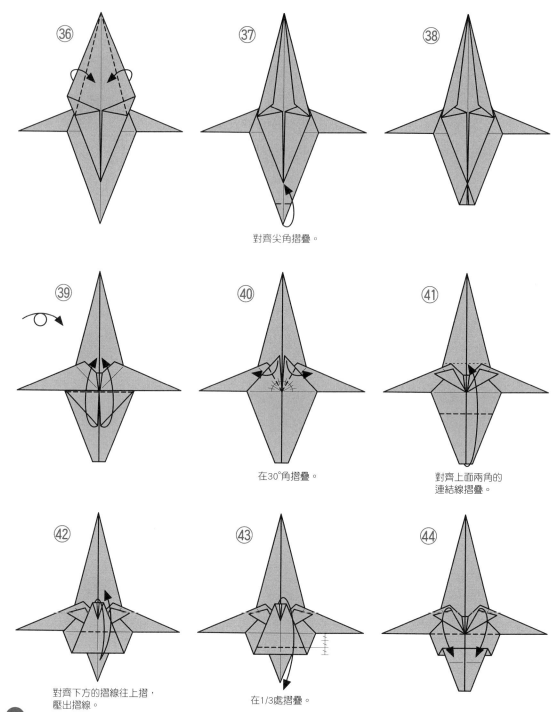

㊱

㊲

對齊尖角摺疊。

㊳

㊴

㊵ 在30°角摺疊。

㊶ 對齊上面兩角的
連結線摺疊。

㊷ 對齊下方的摺線往上摺，
壓出摺線。

㊸ 在1/3處摺疊。

㊹

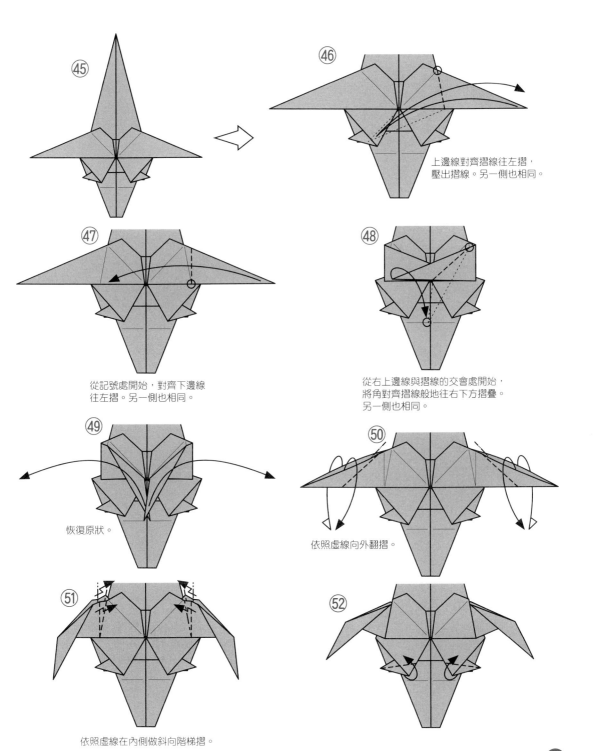

㊺

㊻
上邊線對齊摺線往左摺，
壓出摺線。另一側也相同。

㊼
從記號處開始，對齊下邊線
往左摺。另一側也相同。

㊽
從右上邊線與摺線的交會處開始，
將角對齊摺線般地往右下方摺疊。
另一側也相同。

㊾
恢復原狀。

㊿
依照虛線向外翻摺。

�51
依照虛線在內側做斜向階梯摺。

�52

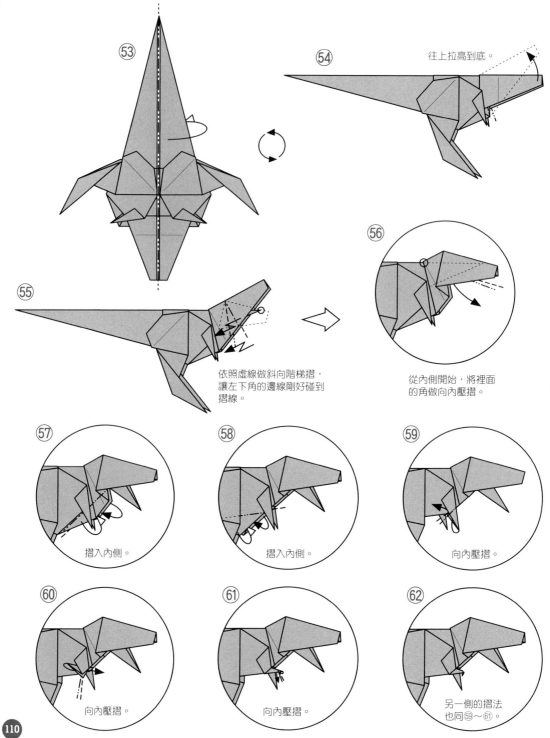

㉝

㊸ 往上拉高到底。

㊺ 依照虛線做斜向階梯摺，
讓左下角的邊線剛好碰到
摺線。

㊻ 從內側開始，將裡面
的角做向內壓摺。

㊼ 摺入內側。

㊽ 摺入內側。

㊾ 向內壓摺。

㊿ 向內壓摺。

61 向內壓摺。

62 另一側的摺法
也同⑤⑨～⑥①。

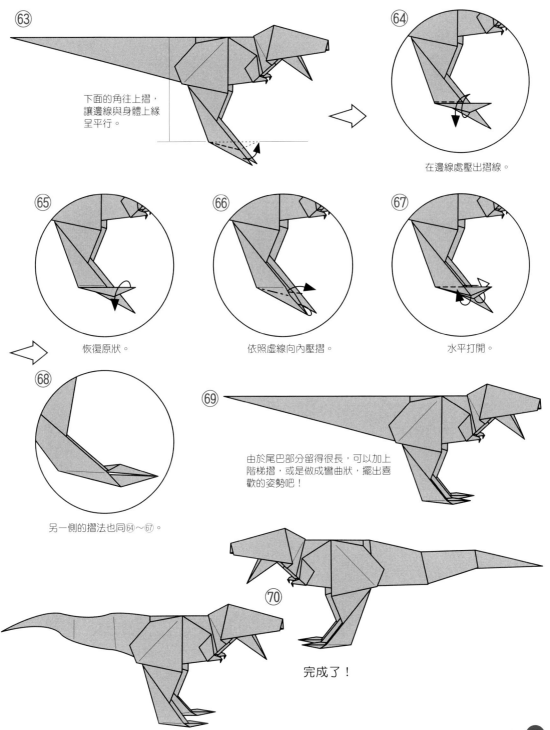

㊷

下面的角往上摺，
讓邊線與身體上緣
呈平行。

㊸

在邊線處壓出摺線。

㊹

恢復原狀。

㊺

依照虛線向內壓摺。

㊻

水平打開。

㊼

另一側的摺法也同㊸～㊻。

㊽

由於尾巴部分留得很長，可以加上
階梯摺，或是做成彎曲狀，擺出喜
歡的姿勢吧！

⑦

完成了！

高井弘明

1957年出生於東京。

在孩提時代，由於看了摺紙作家笠原邦彥先生的著作《摺紙動物園》後深受感動，因而立志從事創作摺紙。擅長摺疊恐龍和動物。著作有：《紙を染めて折る恐竜》、《紙を染めて折る我が家の動物》、《おりがみ器をおる》、《花のおりがみ》（誠文堂新光社）、《Let's enjoy ORIGAMI—恐竜折り紙をたのしもう！》、《昆虫折り紙をたのしもう！》、《動物折り紙をたのしもう！》（今人社）、《Dinogami》（Cima Books）。目前正在〝ともだちMuseum〟網站（http://www.asahi-net.or.jp/~uz4s-mrym/index.html）開設「高井くんの折り紙教室」。

日文原著工作人員

攝影　　　　外山溫子（CROSSOVER Inc.）
裝訂・設計　大木美和 中村竜太郎
　　　　　　西島あすか 前田真吉（柴永事務所）

 有著作權・侵害必究　　　定價260元

愛摺紙 15

恐龍摺紙 (經典版)

作　　者 / 高井弘明
譯　　者 / 賴純如
出　版　者 / 漢欣文化事業有限公司
地　　址 / 新北市板橋區板新路206號3樓
電　　話 / 02-8953-9611
傳　　真 / 02-8952-4084
郵 撥 帳 號 / 05837599　漢欣文化事業有限公司
電 子 郵 件 / hsbooks01@gmail.com
三 版 一 刷 / 2023年10月

本書如有缺頁、破損或裝訂錯誤，請寄回更換

KYORYU NO ORIGAMI
© HIROAKI TAKAI 2013
Originally published in Japan in 2013 by SEIBUNDO SHINKOSHA PUBLISHING CO.,LTD.
Chinese translation rights arranged through TOHAN CORPORATION, TOKYO.
and Keio Cultural Enterprise Co., Ltd.

國家圖書館出版品預行編目資料

恐龍摺紙/高井弘明著；賴純如譯. -- 三版. --
新北市：漢欣文化事業有限公司, 2023.10
112面 ; 21x17公分. -- (愛摺紙 ; 15)
ISBN 978-957-686-886-3(平裝)

1.CST: 摺紙

972.1　　　　　　　　　　　112015259